何大師肇衡老師正琢

劉達涇 敬贈

二○一九

漢碑微薰

2019新竹縣優秀藝術家薪傳展

劉達治 創作專輯

目錄

## 縣長序 / 薪傳美學藝術

　　新竹縣優秀藝術家薪傳展旨在表彰在地藝術家的成就與貢獻，劉達治老師數十年致力於杏壇美育與藝壇創作，兼擅藝術行政，熱情推展藝術交流，獲獎連連，個展、聯展無數，傳達美術教育的多元樣貌及自由創作的開放精神，誠乃藝術薪傳表率，本縣很榮幸以此《2019年優秀藝術家薪傳展》再添藝術桂冠。

　　桂冠之下，是畫家無所不用其心於藝術的志趣。學藝之路得遇明師，就讀高中時啟蒙於水彩宗師蕭如松，大專時期受業於洪瑞麟、陳景容、吳炫三等名家；為人師表的傳藝之路竭盡才思，以卓著教學獲「台北市SUPER教師」殊榮，從受業到授業，寫就亮眼的藝術教育薪傳。

　　而藝術創作的薪傳也是卓然有成，歷年的得獎與展出光芒難掩，這次薪傳展作品呈現的靜謐、澄潔、獨特、現代性意境，可觀蕭如松的美學思維和筆意，亦可見劉達治老師獨幟一格的禪意詩情入畫，正是「傳薪報業師，創新啟後學」的寫照，也更彰顯薪傳展的高度與深度。

　　欣見根植於家鄉的藝術家劉達治，在2019年11月盛大揭幕薪傳展，為新竹縣美學藝術再寫新章，謹誌為賀。

新竹縣 縣長　楊文科

不即不離不染祥　91×116.5 cm ｜ 油畫 ｜ 2017

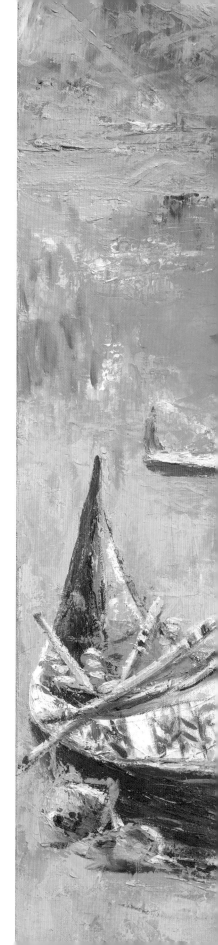

4

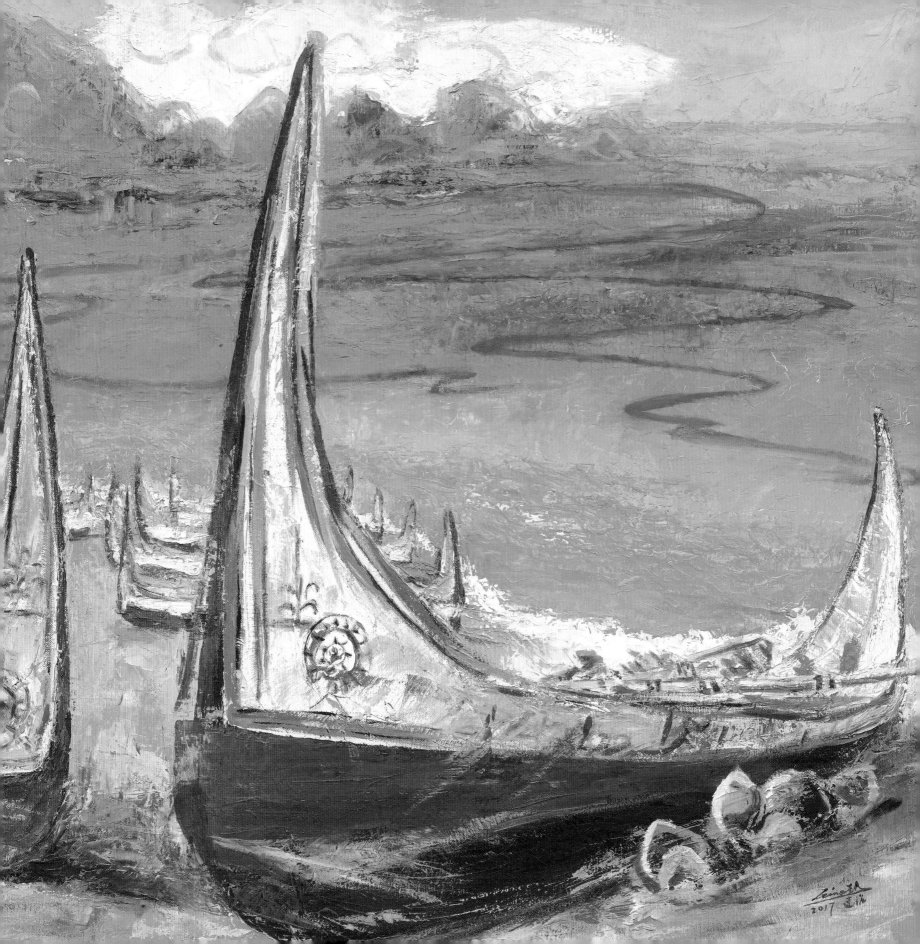

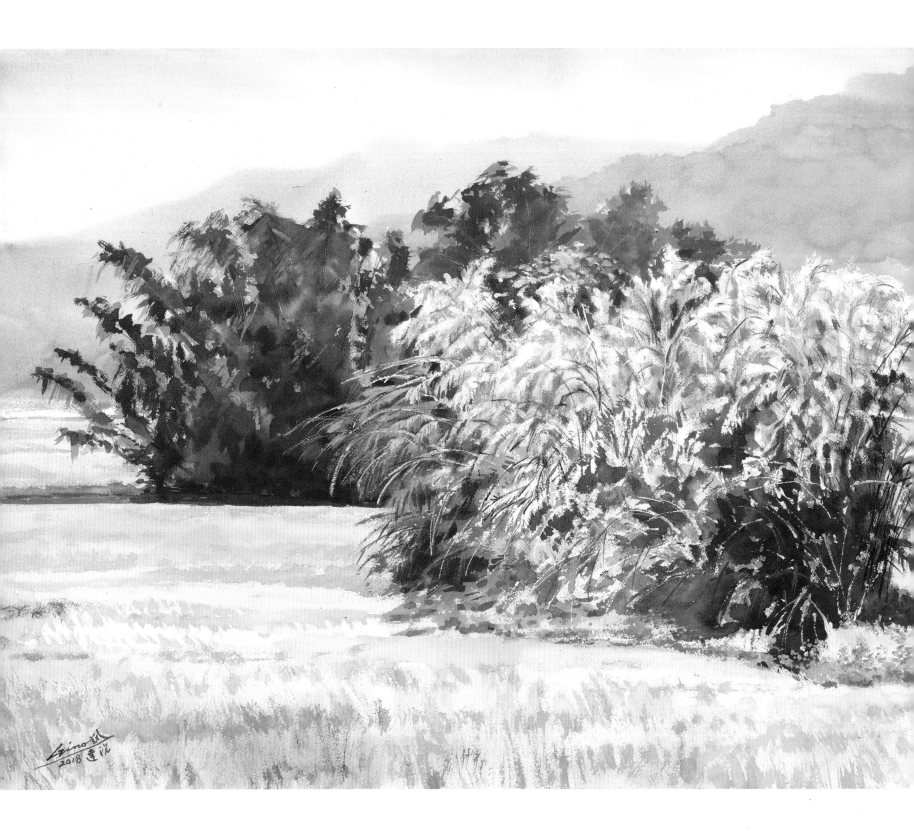

## 局長序 / 禪意詩畫

藝術家的美感源湧於自身體驗，藉由創作呈現表象蘊涵的思維與情感，畫作靜默無語，詩意與禪趣自在其中，一如花開蝶來，渾然天成，觀賞畫家劉達治的大作正是此般意興，是欣賞畫藝，更是薰陶藝術美學的情懷。

劉老師自幼展露藝術才情，高中求學時屢獲各項美術比賽佳績，及長畢業於國立台灣藝術大學美術系，並在而立之年從參賽者躍升為繪畫比賽評審之列，自美育教職退休後又晉升為專業藝術家，年年開展。從「少年達治」、「畫家達治」，一以貫之的是對藝術創作的投注，畫題取材於孕育及形塑自身的生活環境，以藝術之美的感動詮釋看之平凡的生活，傳遞藝術之美於日常。

本冊輯錄的80多幅畫作，山水花樹風景居多，透過天地自然的寓意，傳達禪學哲思，並以詩題畫，引導觀者進入禪意詩畫，分享藝術家的所見所思。每幅畫作，盡雖是生活環境的尋常所見，實乃轉借大自然及身邊物象，深入體察，反思薰心，求得啟示以修練人生，不僅心靈無限寬廣，亦能自在自得涵泳於畫境逸趣，比如《明澄清淨聆稔翠》、《禪透松林聽無聲》等作品，信手拈來處處參禪機鋒，引人入勝。

藏時立冬，萬物終成，藝術家劉達治藝臻圓熟，薪傳展「濮壑微薰」無非禪心詩意，敬邀各方先進共襄藝壇盛事。

新竹縣政府文化局 局長 田昭容

一體同觀藏生機　57×79 cm｜水彩｜2018

薫蘊

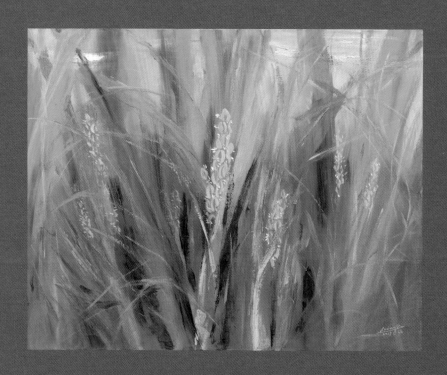

禾穗初探十方土　91×116.5 cm ｜ 油畫 ｜ 2019
一念心轉現珍寶　91×116.5 cm ｜ 油畫 ｜ 2019

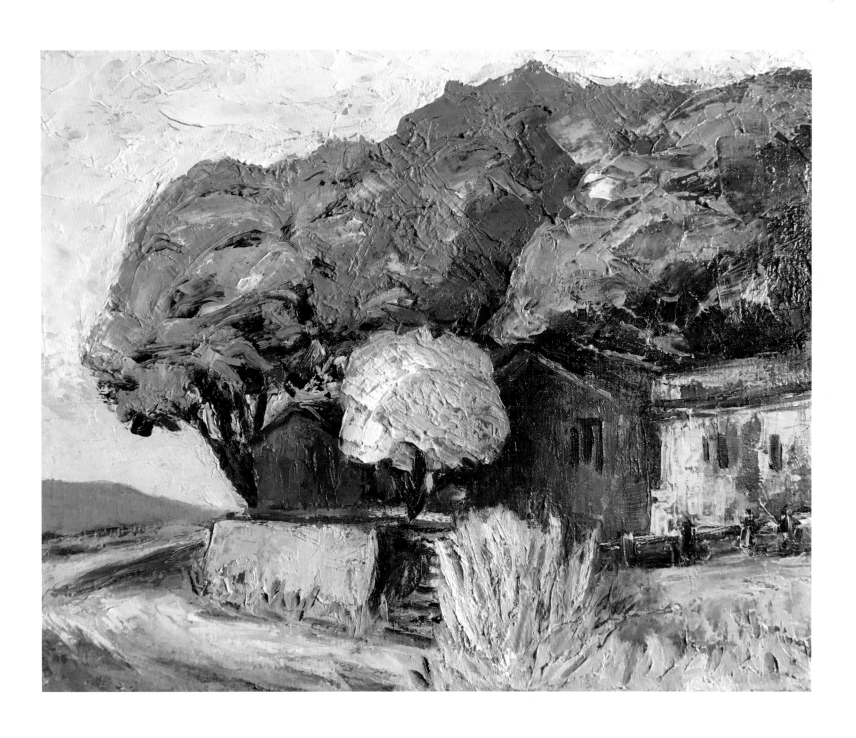

∧ 我行共野心造境　40×53 cm ｜ 油畫 ｜ 2017

< 如如不動唯獨悟　116.5×91 cm ｜ 油畫 ｜ 2017

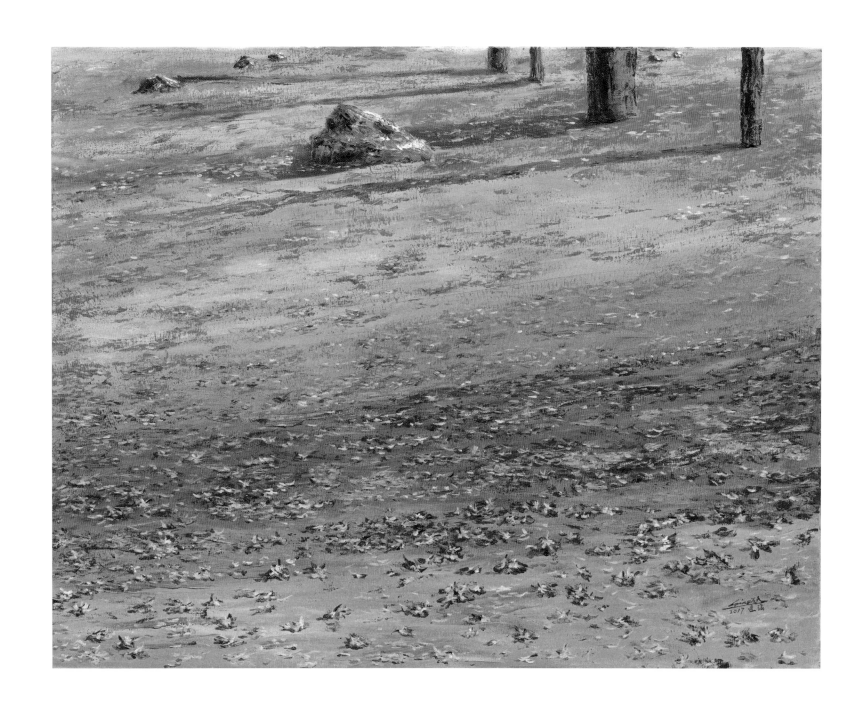

︿ 十月美人韻穩色　91×116.5 cm ｜ 油畫 ｜ 2017

〉 紫幽蝶豆尊相美　37×37 cm ｜ 油畫 ｜ 2018

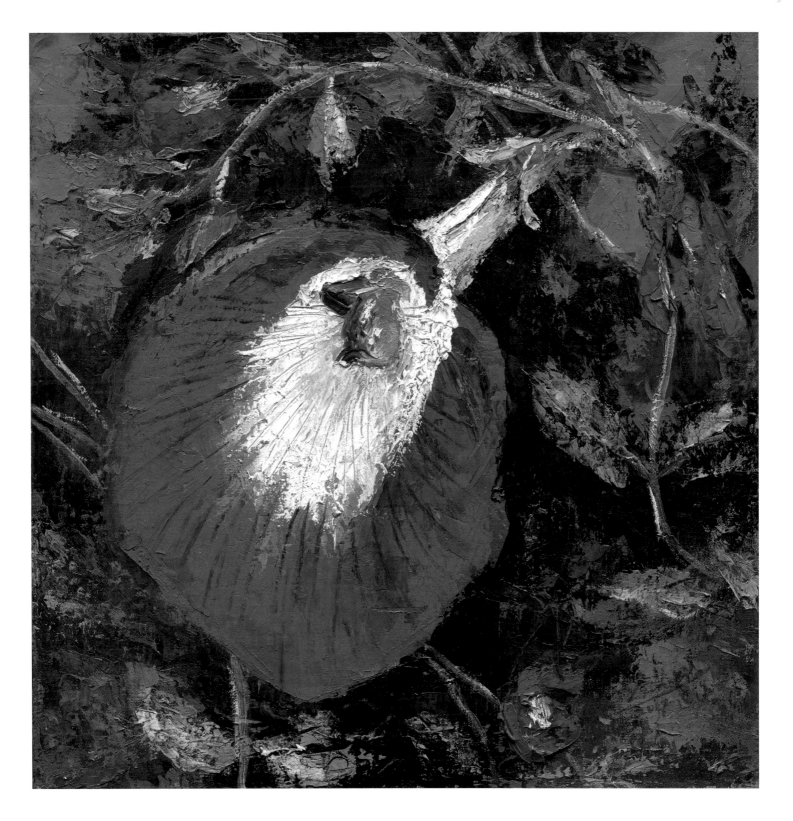

凝觀之味心間流　14×17.5 cm ｜ 油畫 ｜ 2005

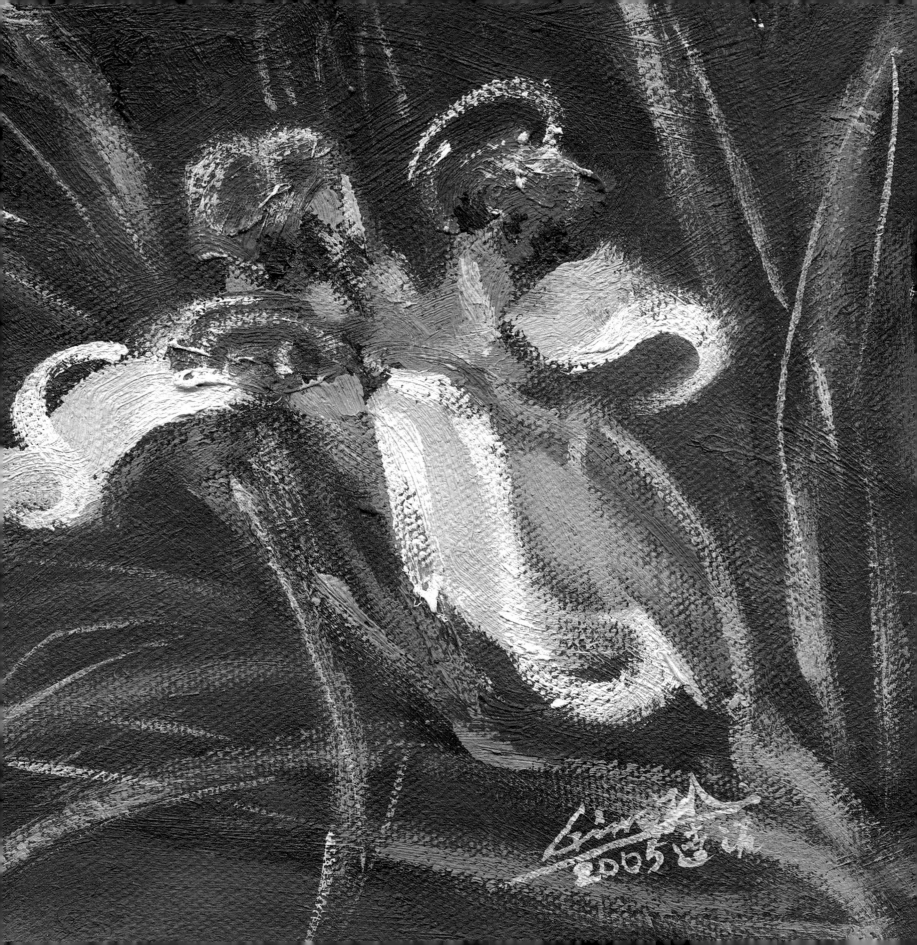

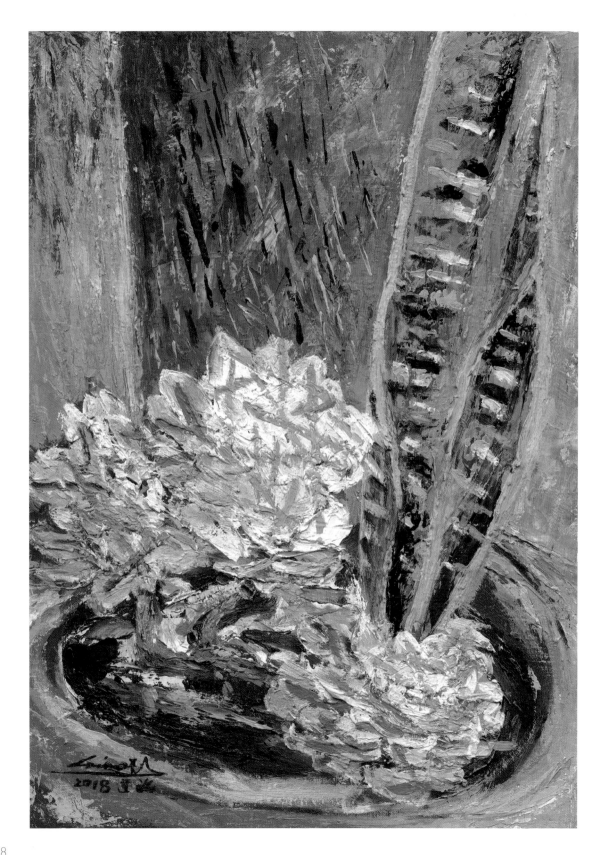

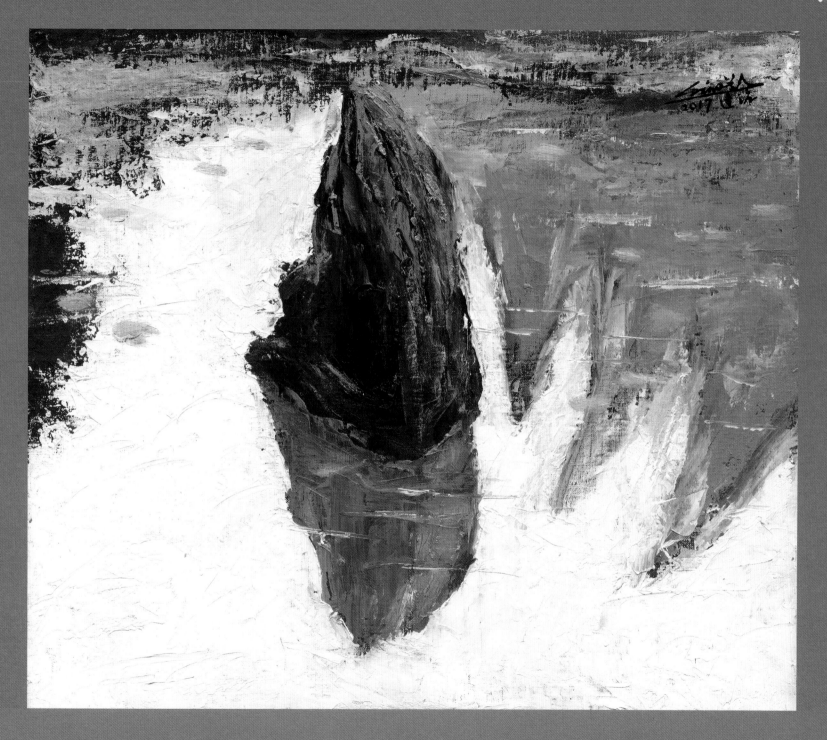

∧ 清池無念參心透　53×45.5 cm ｜ 油畫 ｜ 2017
＜ 在凡不減聖亦增　45×33 cm ｜ 油畫 ｜ 2018

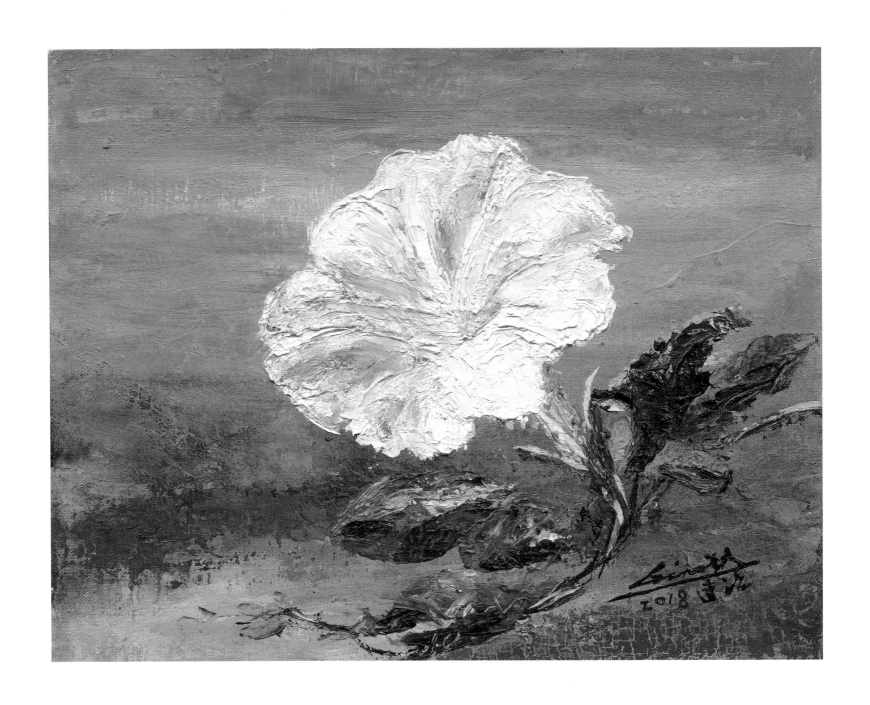

∧ 朝顏淡然放一念　27×35.5 cm ｜ 油畫 ｜ 2018

〉 保育臺灣穿山甲　38×45.5 cm ｜ 油畫 ｜ 2013

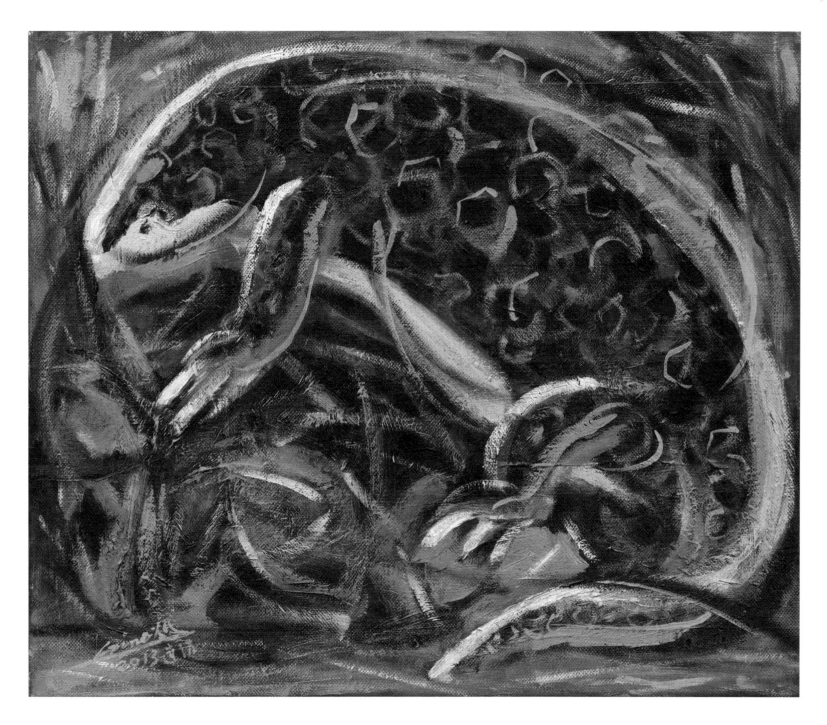

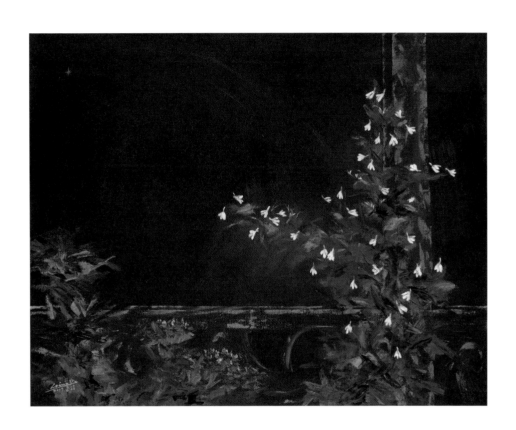

∧ 禪蘊虛空融群相　91×116.5 cm ︱ 油畫 ︱ 2019

〉 澄釋澹泊出覺塵　91×116.5 cm ︱ 油畫 ︱ 2019

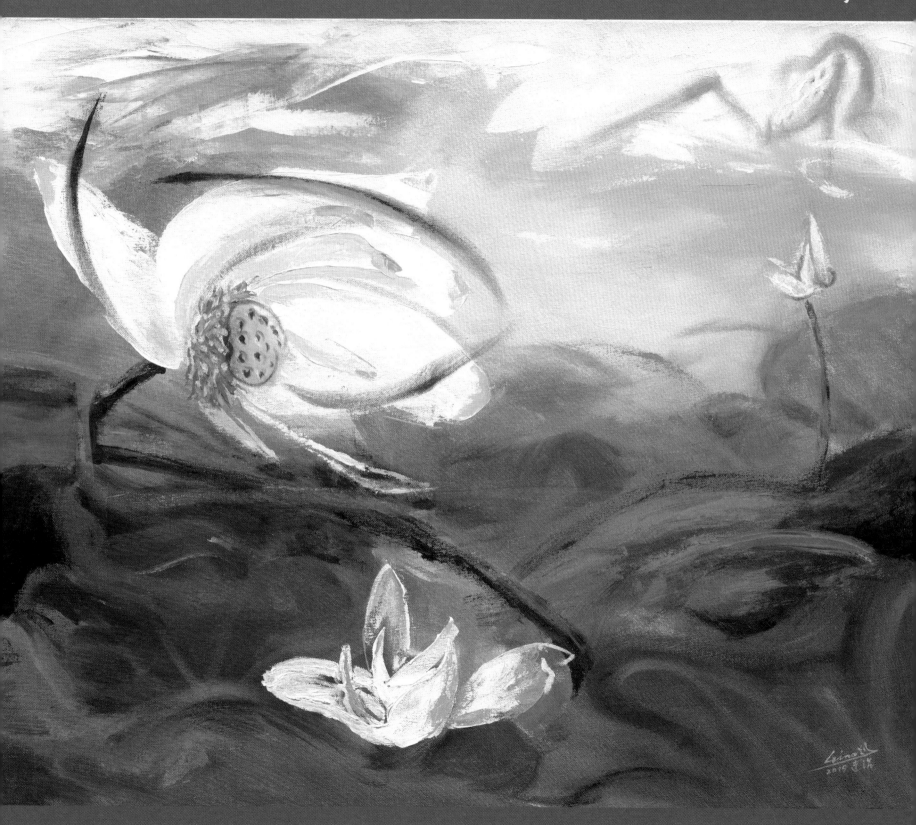

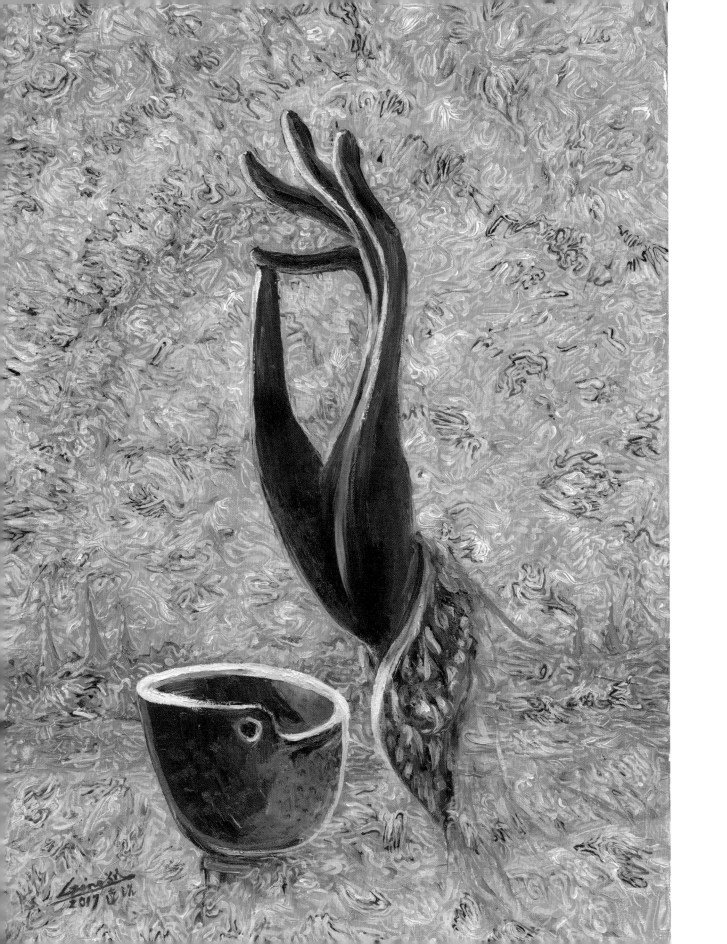

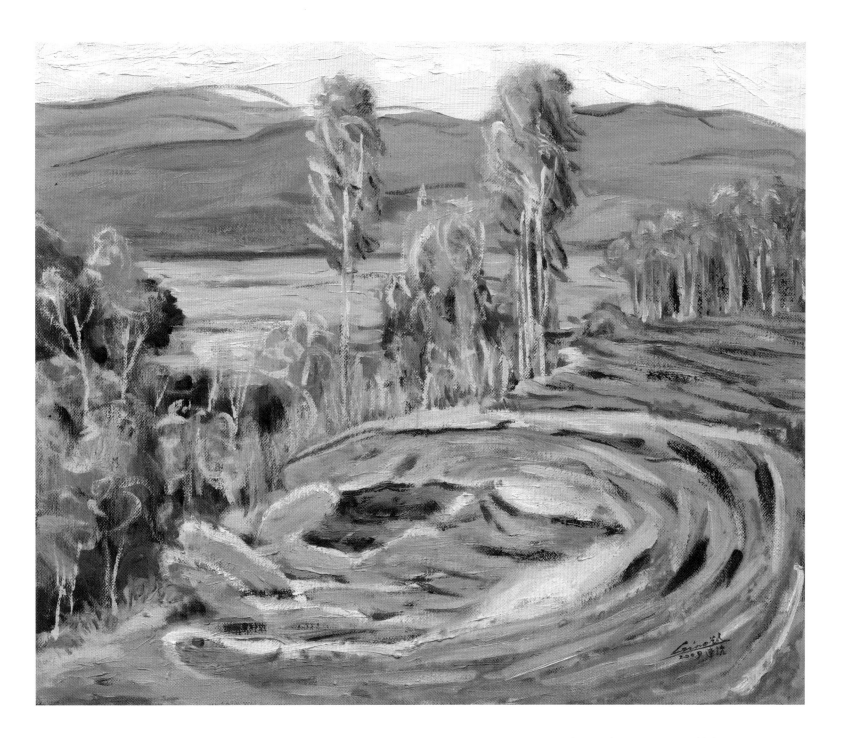

∧ 上品下生　45.5×53 cm ｜ 油畫 ｜ 2009

〈 淨緣心聽諦蓮慈　72.5×60.5 cm ｜ 油畫 ｜ 2017

25

玄玄妙極 境由心生　65×100 cm｜油畫｜2017

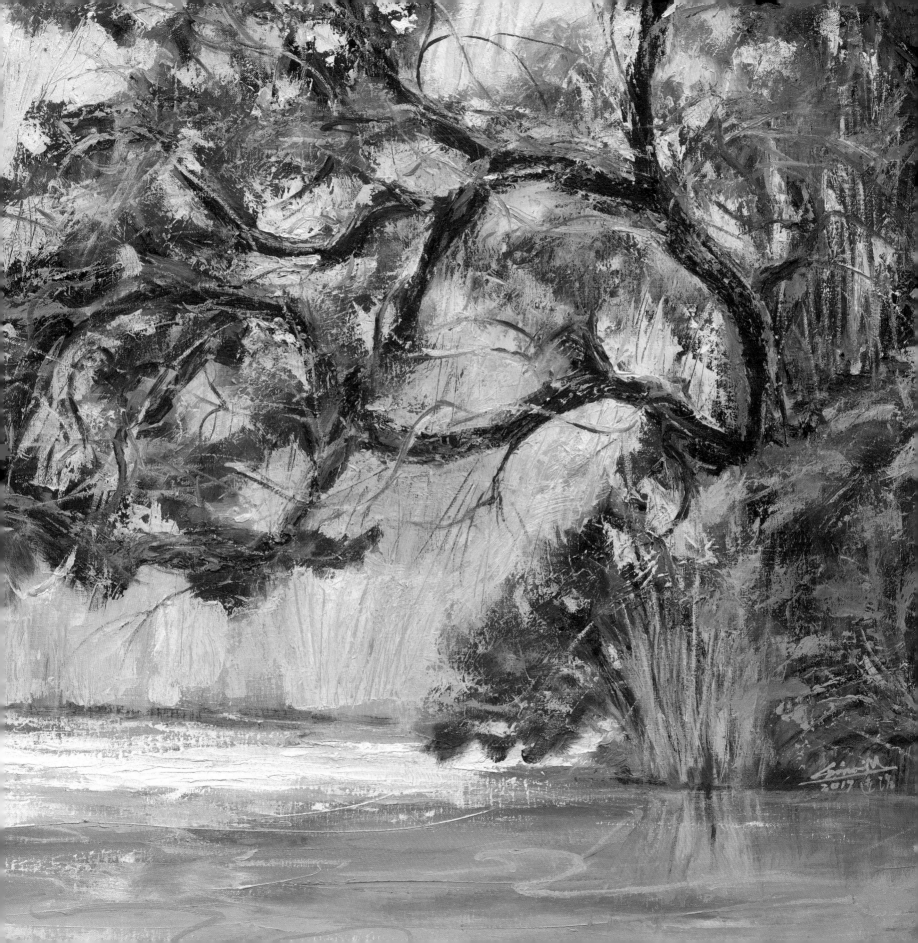

∧ 點亮心燈印無相　91×116.5 cm｜油畫｜2019
〈 一泓清溪心中流　41×35 cm｜油畫｜2018

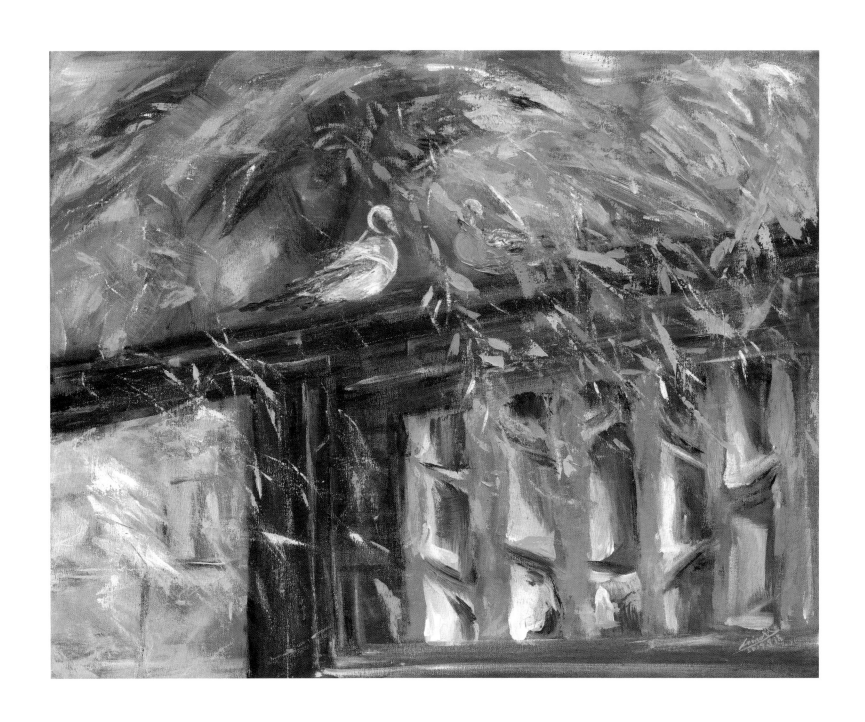

︿ 昨葉秋風一聲雁　91×116.5 cm｜油畫｜2019
﹀ 心本自足淨生慧　49×49 cm｜油畫｜2018

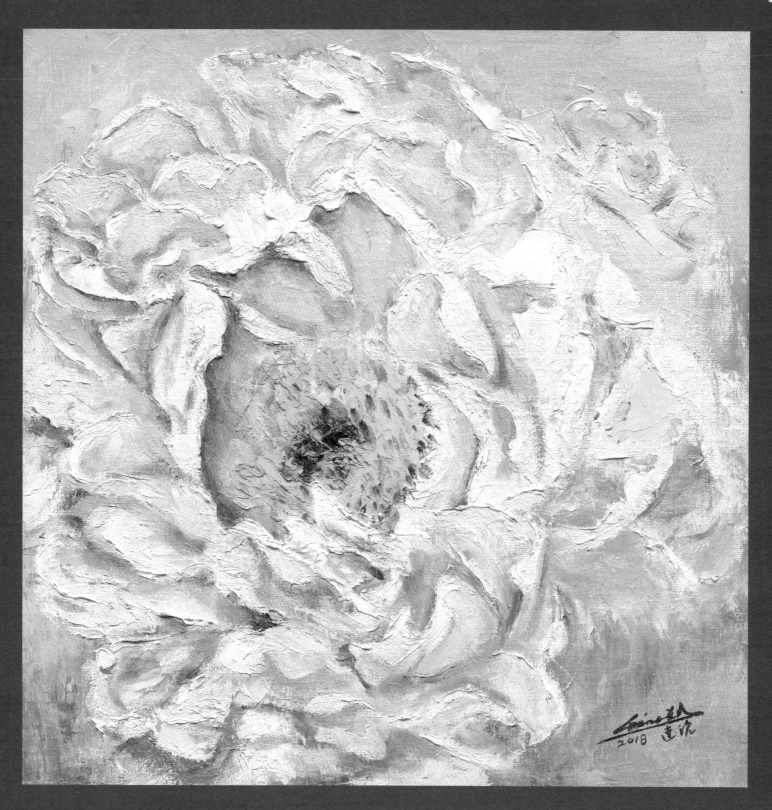

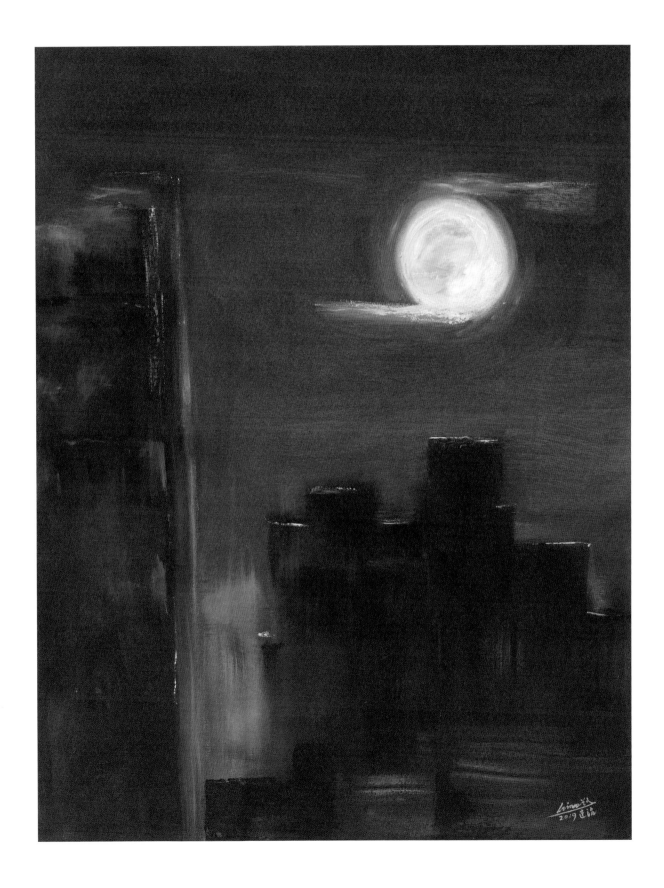

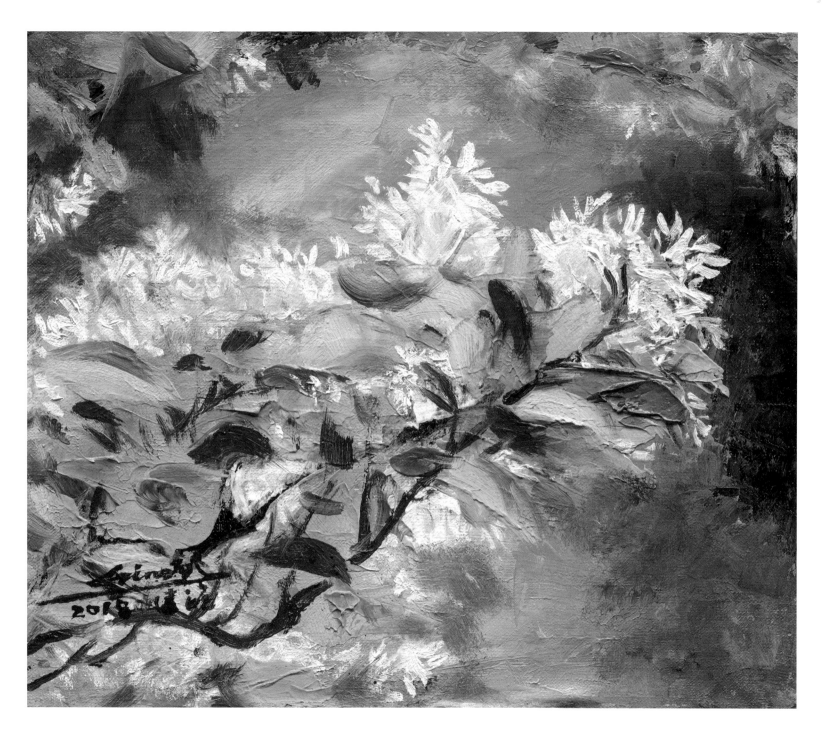

^ 流蘇拂去心中塵　27×32 cm ｜ 油畫 ｜ 2018

〈 紅就是紅還是紅　116.5×91 cm ｜ 油畫 ｜ 2019

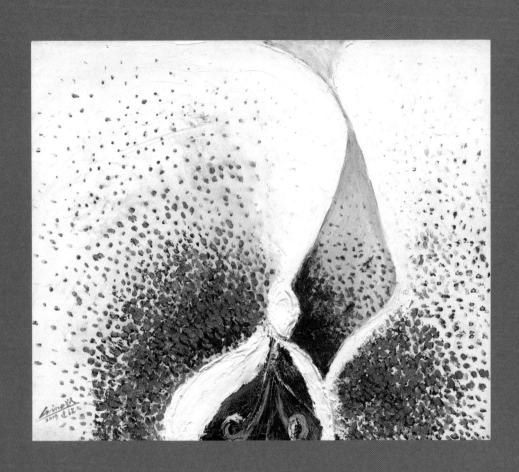

∧ 常住真心即定慧　49×49 cm｜油畫｜2019

∨ 勤耕硬頸路邊花（魯冰花）　91×116.5 cm｜油畫｜2019

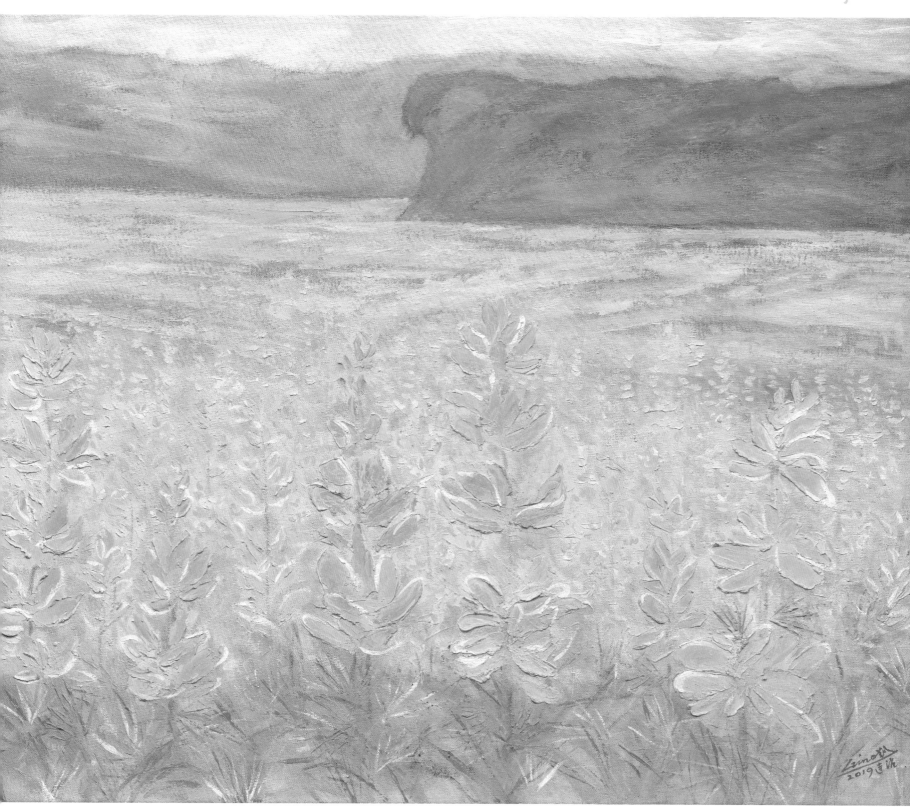

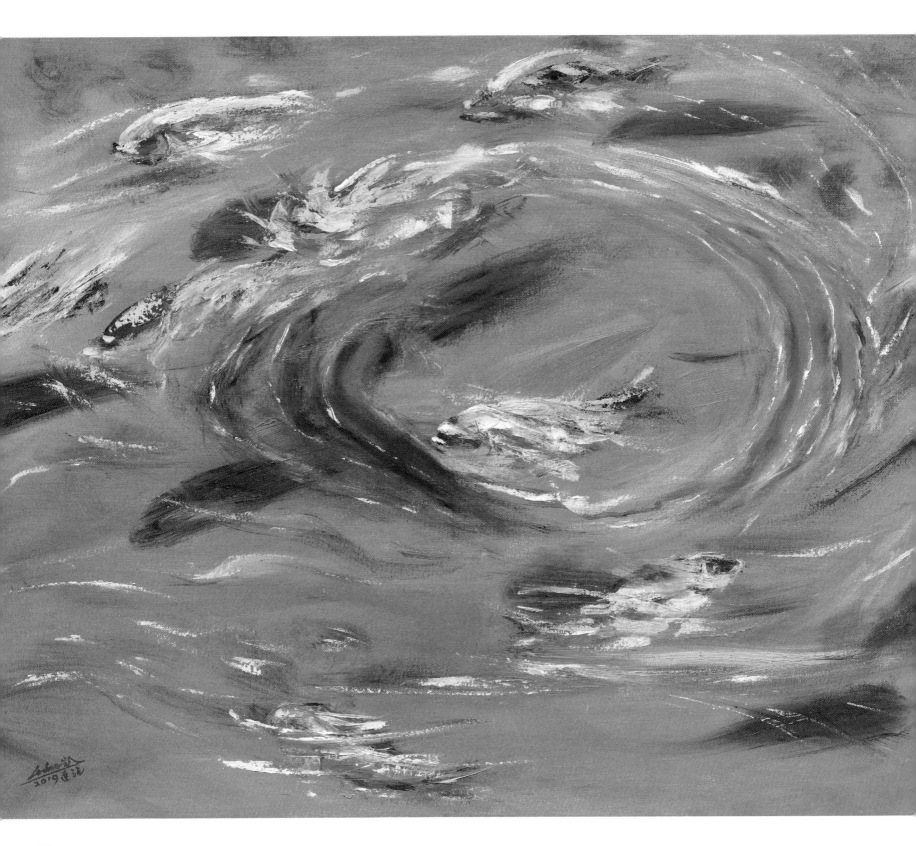

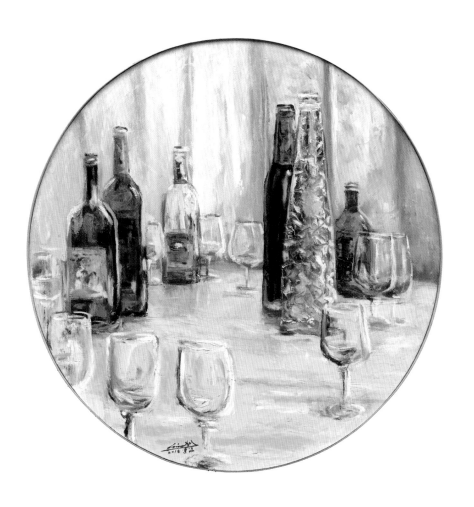

˄ 杯空留香心空福　∅80 cm ∣ 油畫 ∣ 2018

˂ 心淨水清透無相　91×116.5 cm ∣ 油畫 ∣ 2019

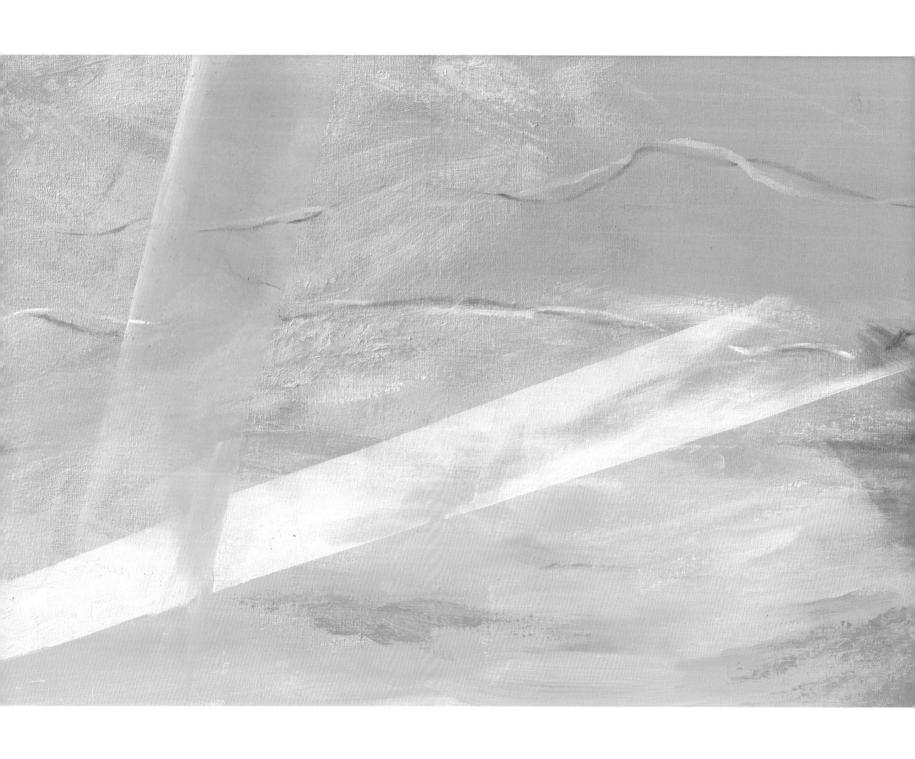

乾坤福盈現貴氣　49×147 cm｜油畫｜2018

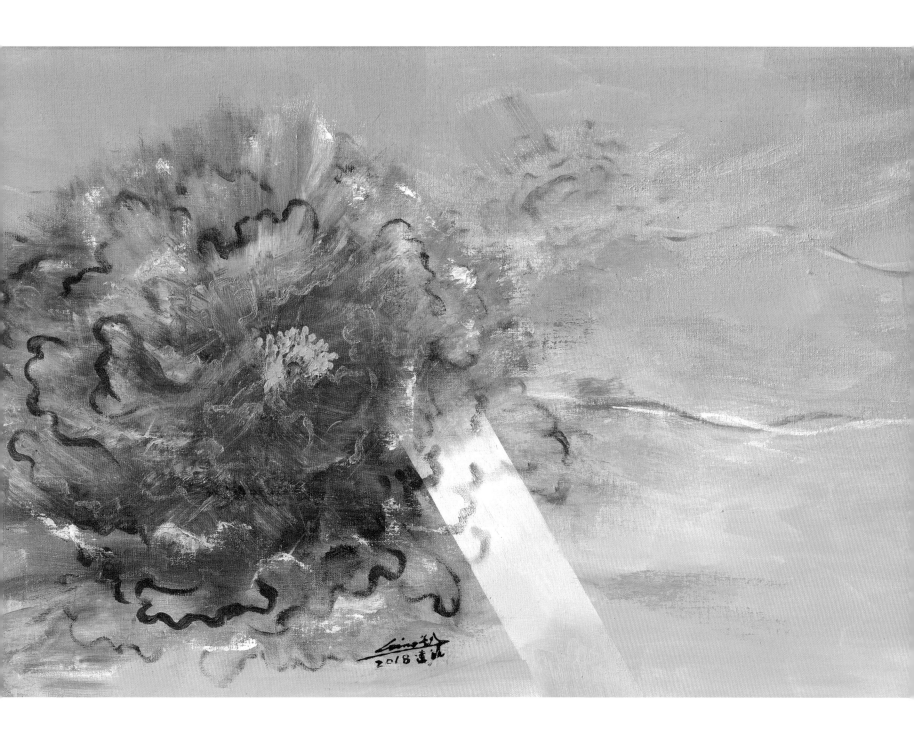

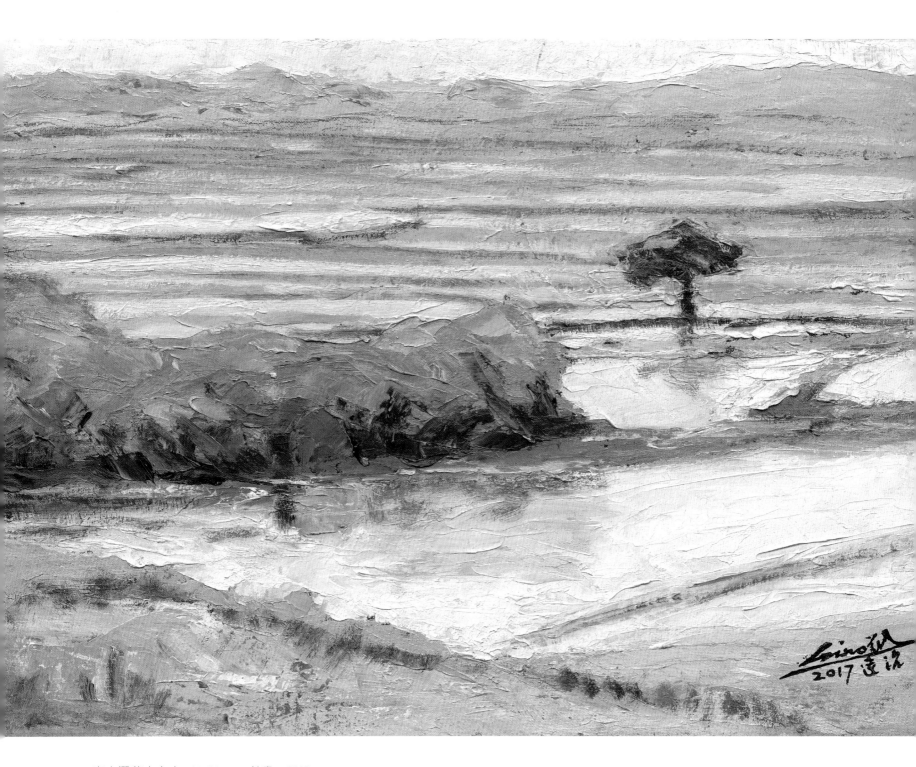

春水潛蘊十方土　36×51 cm｜油畫｜2017

## 自然景中找禪趣　讀劉達治的畫

　　今年11月上旬在新竹縣文化局有劉達治的畫展，劉君要我撰寫文章，我答應可以寫，但請將作品照片寄上來，我才有根據看著來做作業。寄來86張要展出的作品水彩和油畫，其題目都用詩寫題，算是很新鮮，也知道他對詩有研究的。

　　他的作品水彩或油畫都以自然景象為題材的占多數，總觀的印象，色彩明亮！用筆輕鬆，個性算爽快的！寫意的不少，應該是先拍照，然後照自己的意志去在畫面處理的。

　　舉出一些作品來說明，「山海來去自如如」50F，一群羊在海邊，構圖、用筆、用色都老道，算是佳作，為近年之作品。「走過-是空皆我觀行履」50F，取材別致，空間感趣味特別，如夢幻一般。「禾穗初探十方土」50F，雖有實景之意味，也有寫意之趣。「紫幽蝶豆尊相美」雖小品，是一幅表現特殊之作。「流蘇拂去心中塵」4F，此作表現輕快，花葉的處理方式很老練！「春水潛蘊十方土」10號大，是否為「池上」的寫意作品，放水的田園趣味，作者有表現出來，可見作者是鄉下長大的孩子。「如淨當台生慧趣」為小品，樹木的畫法、池塘的倒影、草地以及空間感都處理得相當完善是一佳作。「岩過淨石堪題句」水彩半開大，也許是東部海岸風景，海浪表現得手自如。「十方來去十方事」半開大，應該也是東部海岸沙灘之美景，遠處的海浪表現極佳，右船的點景位置也恰當。「明澄清淨聆稔翠」4開大，此作的主題是池塘，水裡深度、綠色的變化，前方置一空船，添補了畫面的單調。「泛漾幽玄心舒暢」4開大，已是很寫意的作品。

　　這次的展出有幾幅海邊的景色，很適合作者來表現！作者將來如何走，題材上哪些最適當，路是要自己開創的，來路方遠，藝術之「道」學問大，我以「堅持」和「毅力」來勉勵家鄉的小弟-達治，只要努力再努力，來日的美夢是可達到的。

　　　　　　　　　　　　　　　　　　　何肇衢　2019 中秋前夕于台北

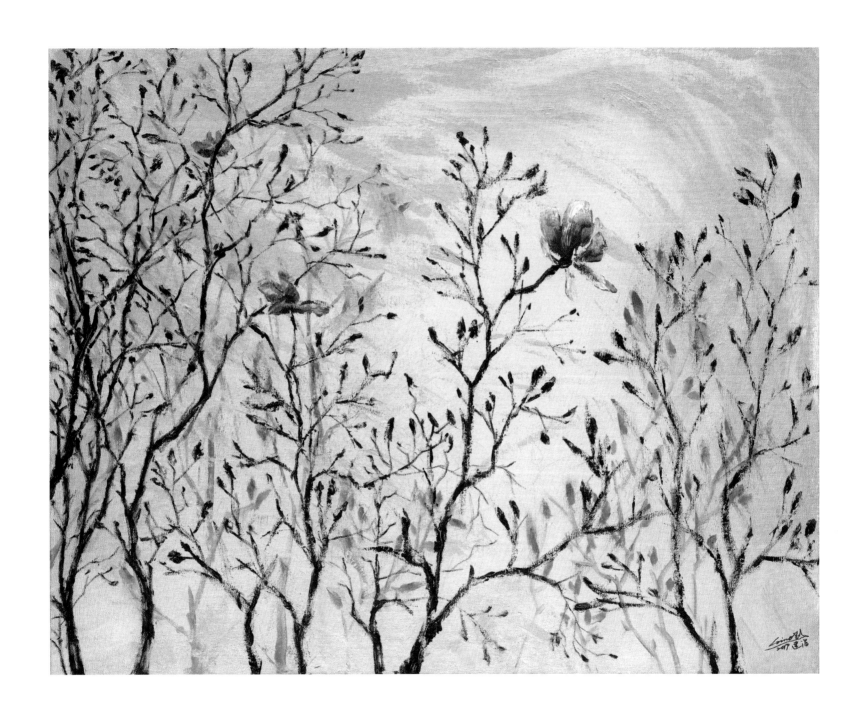

蓮華問訊覺中定　91×116.5 cm｜油畫｜2019

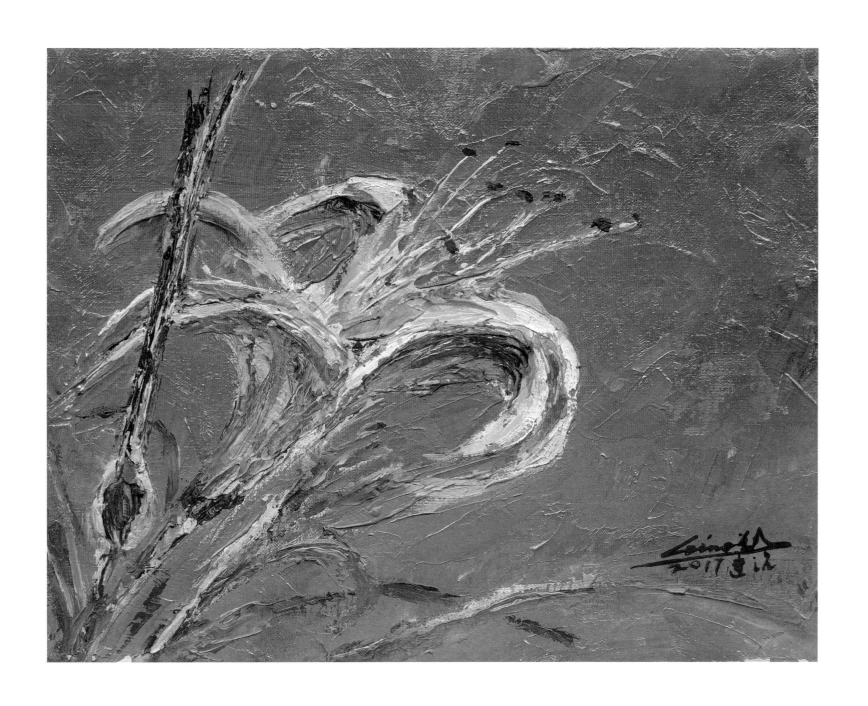

皋月春暉金針情　29×36 cm｜油畫｜2017

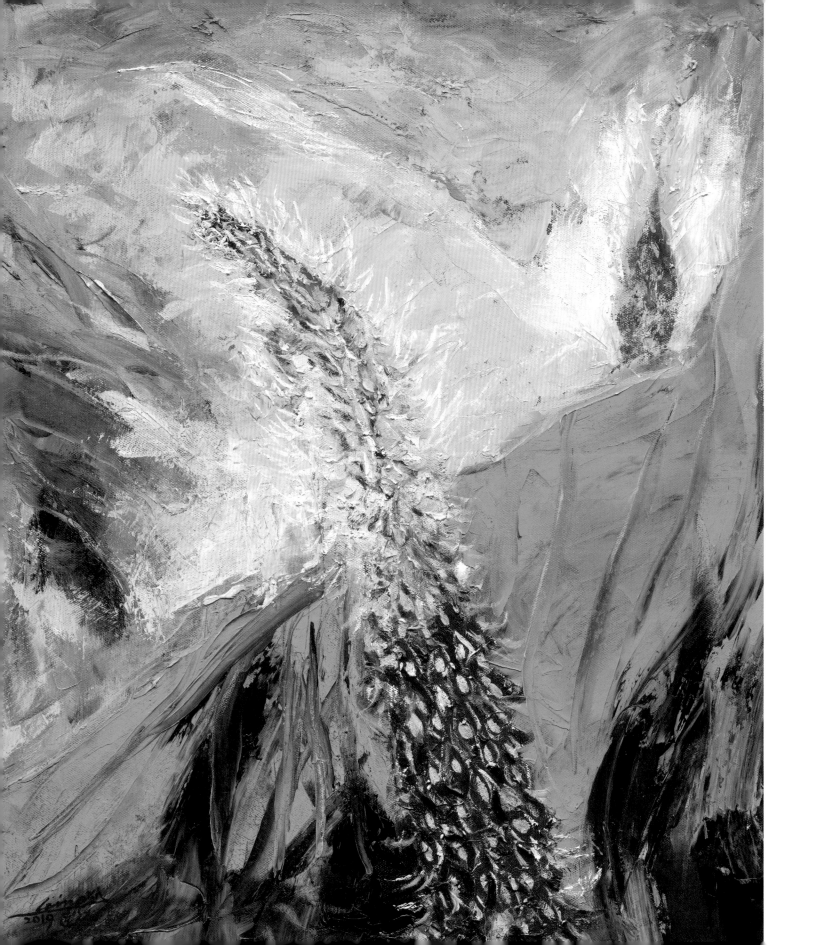

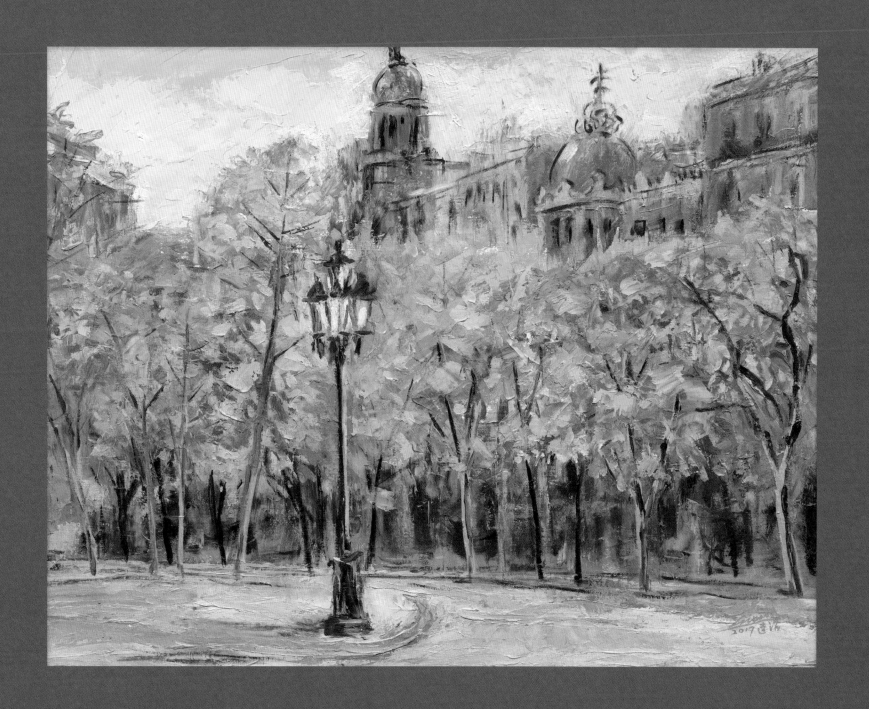

∧ 此處他方隨觀想　59.5×76.5 cm｜油畫｜2017
∨ 必有可觀在一柱　53×45.5 cm｜油畫｜2019

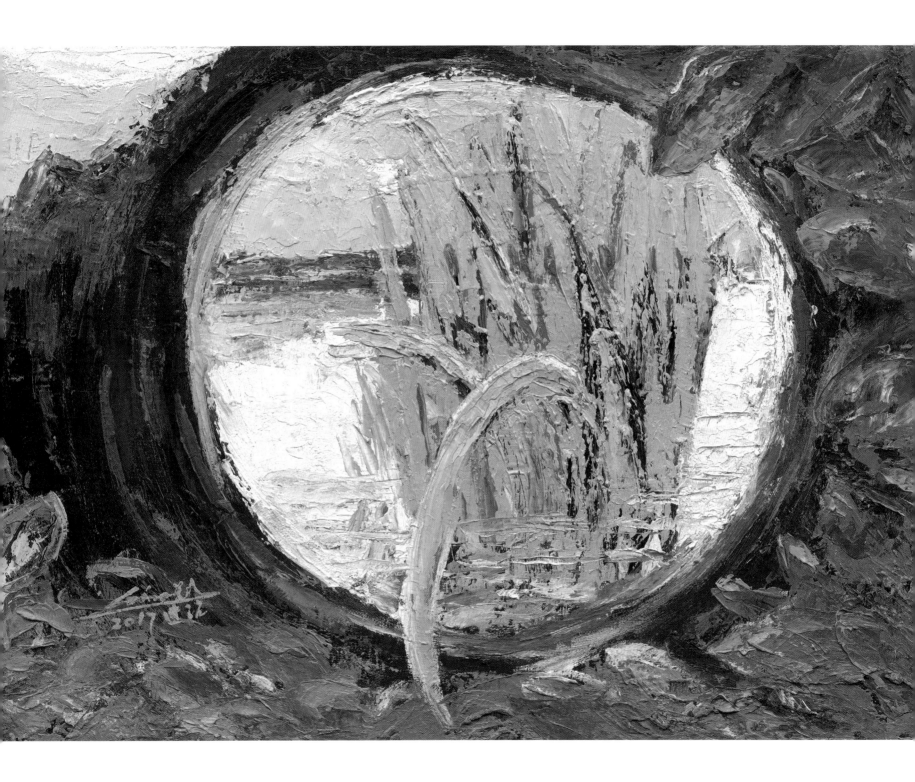

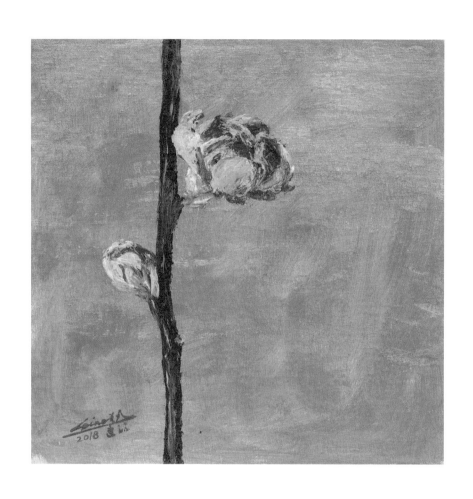

∧ 二足一繫念珠璣　38×38 cm｜油畫｜2018
〈 心包太虛了然生　49.5×57 cm｜油畫｜2017

# 畫藝禪心・深邃哲理

## 天賦資優淬鍊光明作育英才

　　藝術家劉達治老師，1953年生於新竹縣竹北市，自幼美術天賦資優，生性溫文儒雅個性質樸，一生作育英才無數，是新竹縣市著名西畫類藝術家，其溝通策展能力強，熱心服務藝術行政，經歷「松風畫會」創會理事長、「台灣國際水彩畫協會」副祕書長、「國立臺灣藝術大學校友會」理事長、「海峽兩岸藝術家網路發展協會」會員及「新竹縣美術協會」前總幹事等，活躍藝術交流，熱心參與展覽，成果豐碩。

　　劉達治老師藝術專業養成資歷完整，1978年畢業於國立藝專美術科西畫組，受業洪瑞麟、陳景容、吳炫三等諸多名師教導理論與創作，獲獎無數，如寫生賽甲組第一名、油畫第二名；畢業後取得中等學校美術教師資格，任教台北市國中美術教師，教學成績斐然，於2008年榮獲「台北市SUPER教師」殊榮；1998年畢業於國立臺灣藝術大學美術系，專攻水彩與油畫創作；2003年教職退休，功在美育；退休後專心邁向專職藝術創作者，2006年舉辦「形走線向—劉達治個展」於新竹縣文化局美術館，並出版畫集，深獲好評。

## 策展「松風畫會」傳薪報答恩師

　　劉達治老師感念於竹東高中時期啓蒙於蕭如松恩師，畢業時榮獲美術獎第一名，感召恩師藝術精神影響深遠。策劃松風畫會組織，2002年策劃展出「蕭如松逝世十周年師生紀念展」，2003年「耘夢—松風畫會展」，2004年「漾彩—松風畫會十周年展」，2005年「謙藝—松風畫會展」，接著「匯璞—松風畫會展」，2006年國立竹東高中60周年邀請「松風畫會展」，2007年籌辦「澄懷—松風畫會-蕭如松逝世十五周年紀念展」，以及「蕭如松藝術園區竣工典禮師生展」等，推動「松風畫會」藝術活動，蓬勃發展之功。

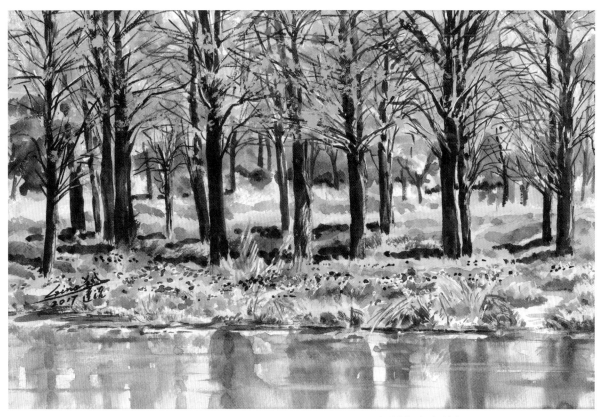

如淨當台生慧趣　27×39 cm｜水彩｜2017

## 「薰蘊」禪性而「怡觀」結構平衡的優秀創作展

　　本次展出「薰蘊」系列53件油畫作品，大都以抽離西方唯美形式與堅實元素結構，表現東方韻味的詩性空間，以及線性律動，傳達隱藏於形象背後的思維與淬鍊，表達內在修練與淨化。

　　劉達治老師一直秉持「我一直努力嘗試以作品為橋梁，盼望和大眾分享我的所見所思，故創作就是在追尋平凡的物象中，將客觀的物象轉化為藝術的形式呈現」，如作品《行渡：一塵一渡一痕履》、《行渡：一塵一渡一樣空》等，散放行雲流水筆趣，注入無限大觀禪意。

　　「怡觀」系列水彩33件作品，技法精煉，展現台灣大地等自然風光，主張深入觀察而建構畫面秩序與平衡，如作品《如淨當台生慧趣》，《福慧常養一分春》等，美感泉源起於親身體驗，寫盡清麗平淡而幽深簡樸的歲月沉思。

## 作品主題深邃哲理之典範

　　劉達治老師榮獲「2019新竹縣優秀藝術家薪傳展」，畫面色彩使用不同印象的配色，具有某些特定的心理效應，一幅畫中不同色彩的搭配，會帶給觀賞者不同的印象和感受，隱藏創作者的心緒，時而感性敏感、時而開放活力、時而純真浪漫、時而含蓄內斂、時而佛性悟禪，有待觀賞者細心品味。

　　最值得介紹的是劉達治老師對每幅作品標題，用功極深，甚少見之，在相關語、諧音、箴言、善美標註下，正是其畫作筆意的生命再現與獨特畫風！

　　劉達治老師畫題如詩，作品如人！如《山海來去自如如》內容訊息表現五隻山羊漫步；《不即不離不染祥》內容訊息表現蘭嶼海邊的拼板舟風光；六幅聯屏《走過》系列作品主題為：《石不見語璞成玉》、《是空皆我觀行履》、《旖旎唯悟本具足》、《澄流清心不著念》、《如來一葉泊小舟》、《古木參天望心池》描繪歲月沉思；《心本自足淨生慧》內容訊息一朵盛開牡丹花，文學底蘊深厚。

　　敬佩劉達治老師多面向沉思生活禪精神，深邃哲理展現畫中，引領我們觀賞時，探索與發現細節與感動，感染其豐厚東方文化涵養與禪學境界。燕卿值此畫展作品專輯付梓，謹致序文，祝賀畫展圓滿成功，分享創作饗宴。

國立清華大學 藝術與設計系教授　呂燕卿　謹識
2019.9.26

山海來去自如如　91×116.5 cm ｜ 油畫 ｜ 2017

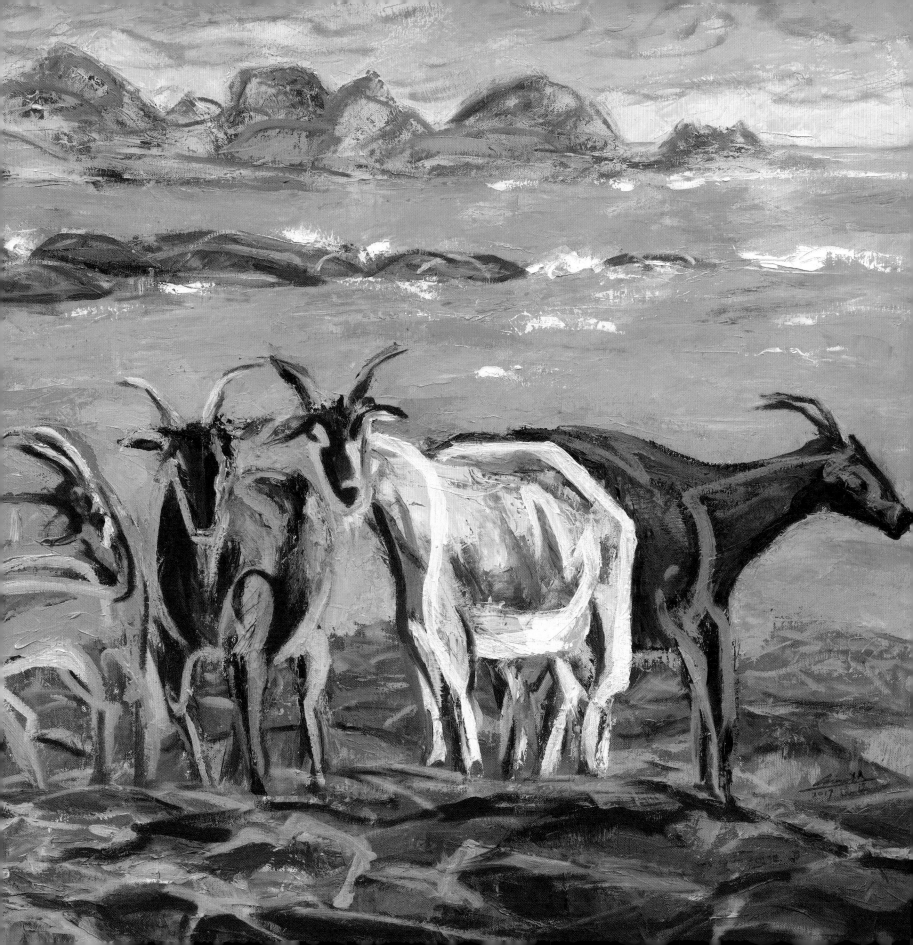

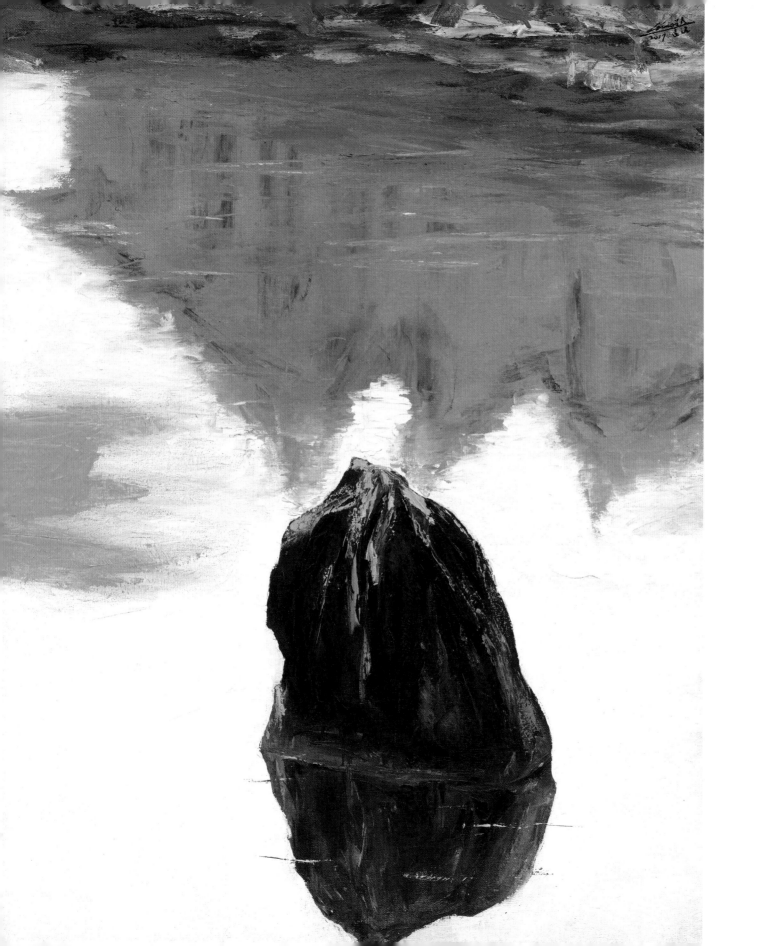

〈 走過—澄流清心不著念　116.5×91 cm｜油畫｜2017
〈 走過—石不見語璞成玉　116.5×91 cm｜油畫｜2017

＾ 走過－是空皆我觀行履　116.5×91 cm｜油畫｜2017
＞ 走過－旖旎唯悟本具足　116.5×91 cm｜油畫｜2017

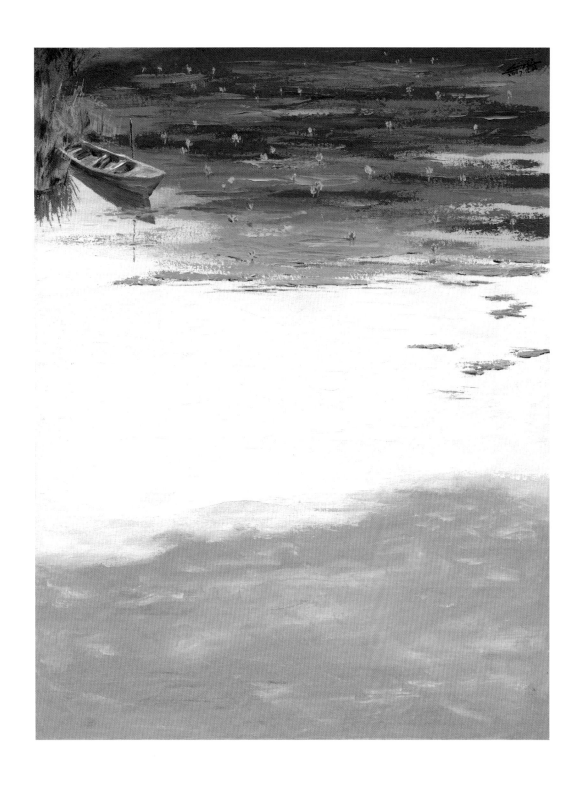

∧ 走過－如來一葉泊小舟  116.5×91 cm ｜ 油畫 ｜ 2017
＞ 走過－古木參天望心池  116.5×91 cm ｜ 油畫 ｜ 2017

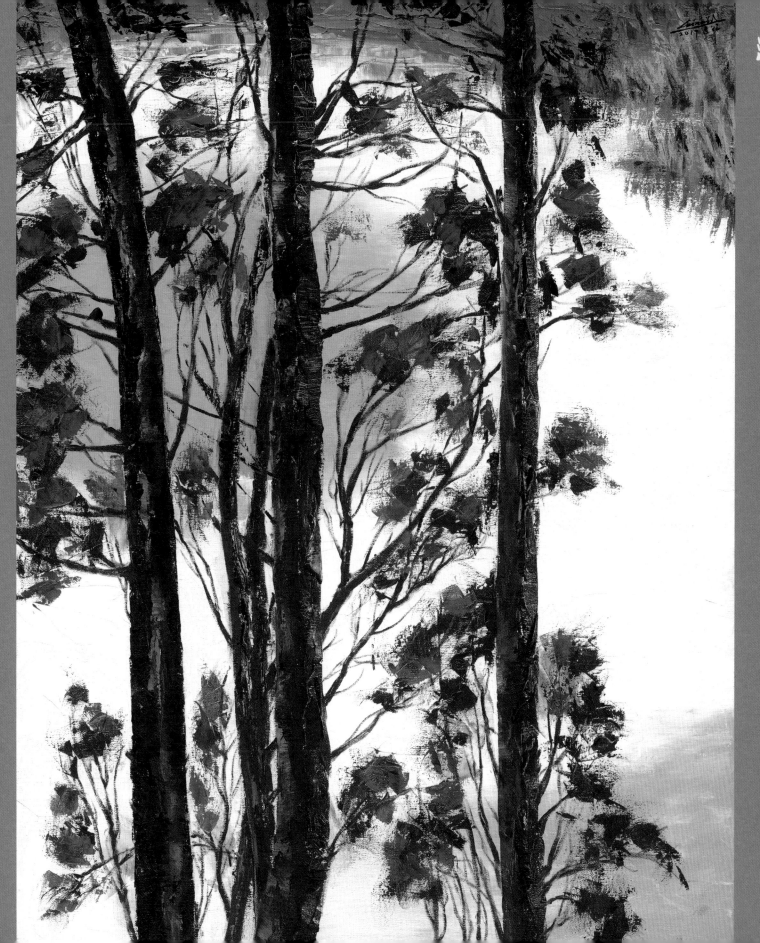

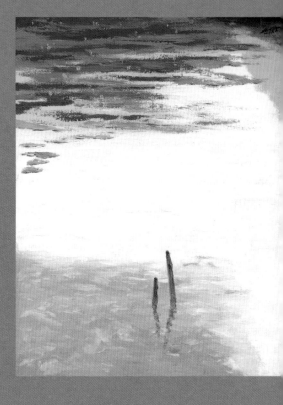

1. 走過—古木參天望心池　116.5×91 cm｜油畫｜2017　　4. 走過—旖旎唯悟本具足　116.5×91 cm｜油畫｜2017

2. 走過—如來一葉泊小舟　116.5×91 cm｜油畫｜2017　　5. 走過—是空皆我觀行履　116.5×91 cm｜油畫｜2017

3. 走過—澄流清心不著念　116.5×91 cm｜油畫｜2017　　6. 走過—石不見語璞成玉　116.5×91 cm｜油畫｜2017

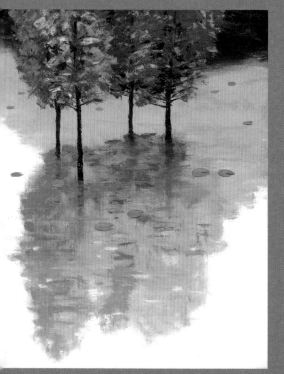
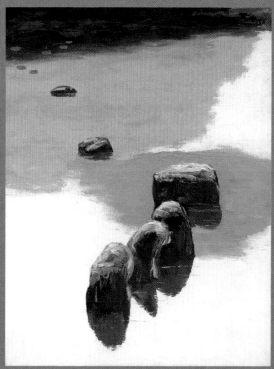
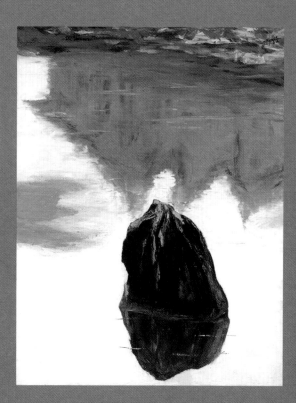

含羞無色而有彩　14×17.5cm　│　油畫　│　2005

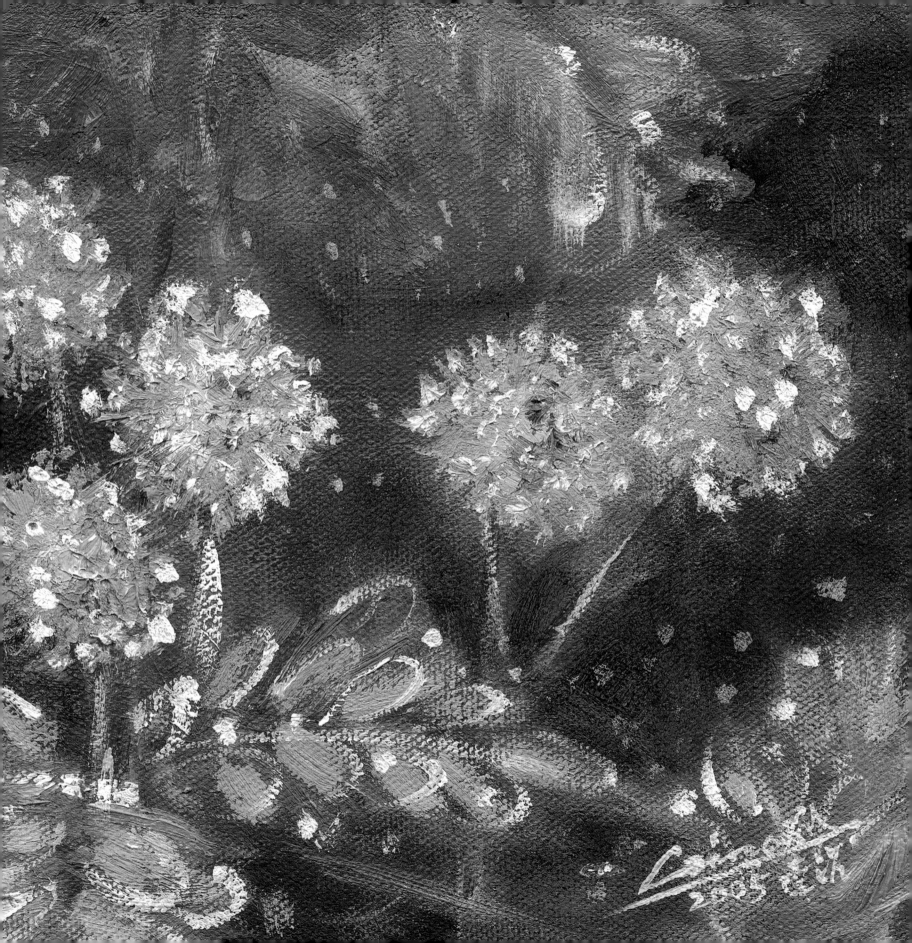

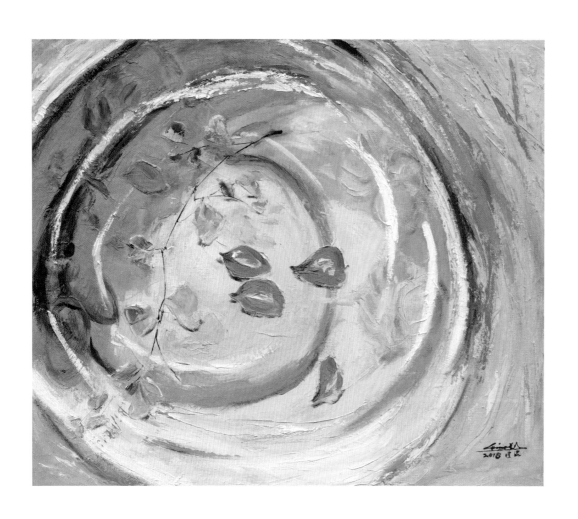

∧ 有異無別處淡然　53×45.5 cm ｜ 油畫 ｜ 2019

〉 無執自如平凡裡　41.5×53 cm ｜ 油畫 ｜ 2018

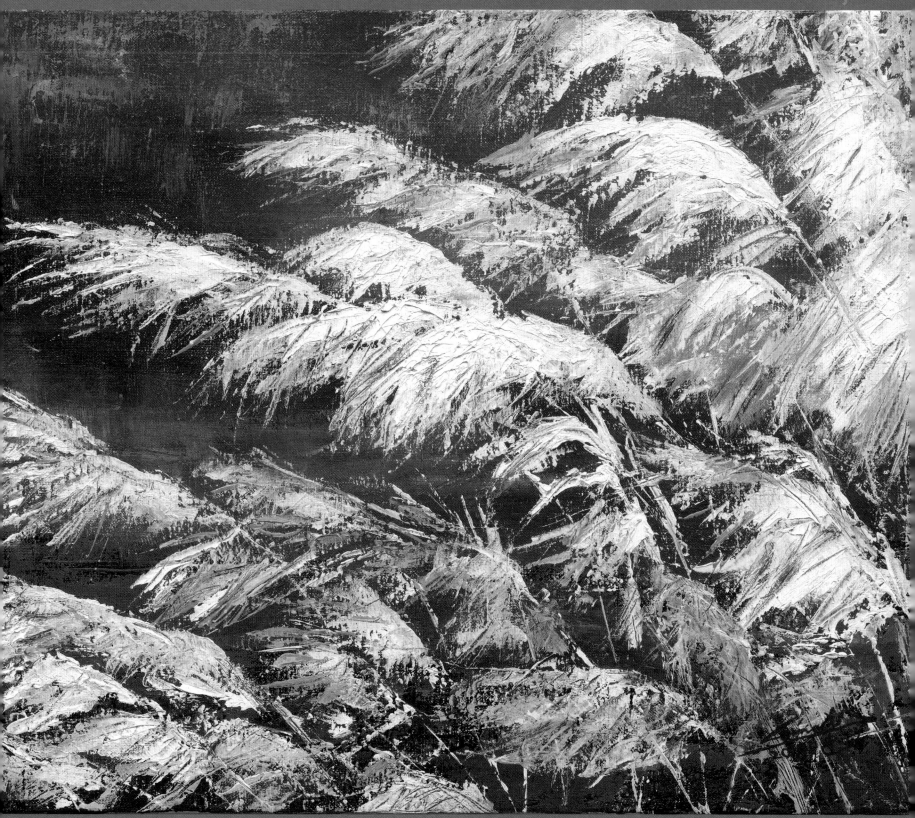

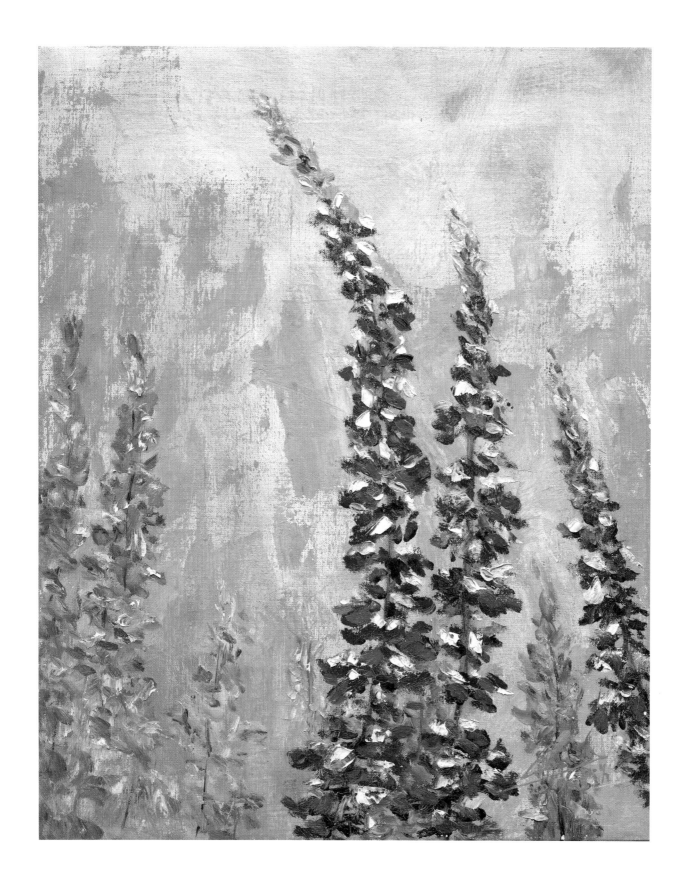

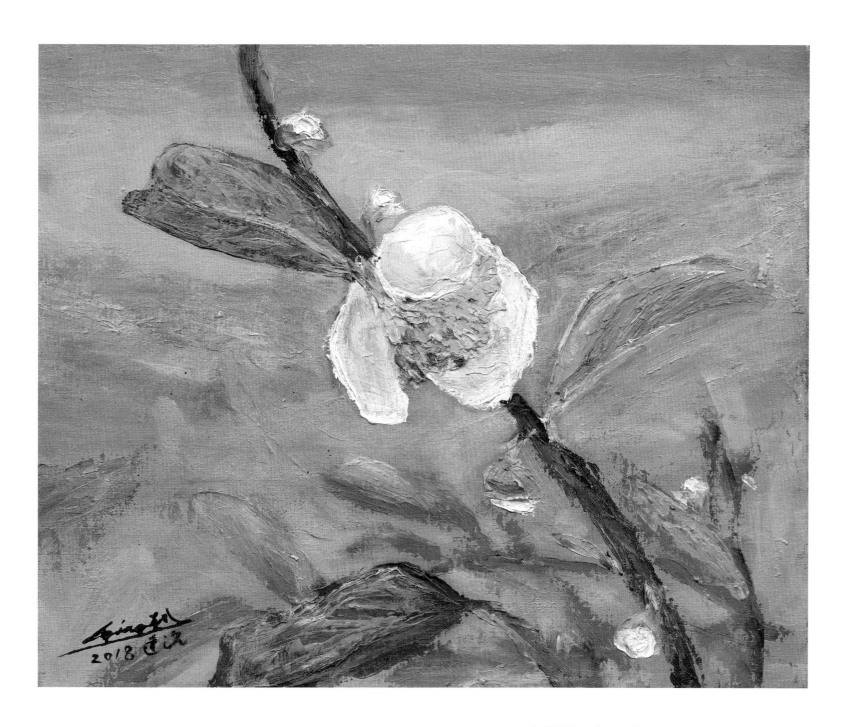

∧ 自在觀悟心淡然（茶仔花） 33.5×40.5 cm｜油畫｜2018

< 冰陣藍淬出極境 53×41.5 cm｜油畫｜2019

︿ 紫韻嫣紅大富貴　33×45.5 cm ｜ 油畫 ｜ 2018

﹀ 莫為境轉當於心　91×116.5 cm ｜ 油畫 ｜ 2019

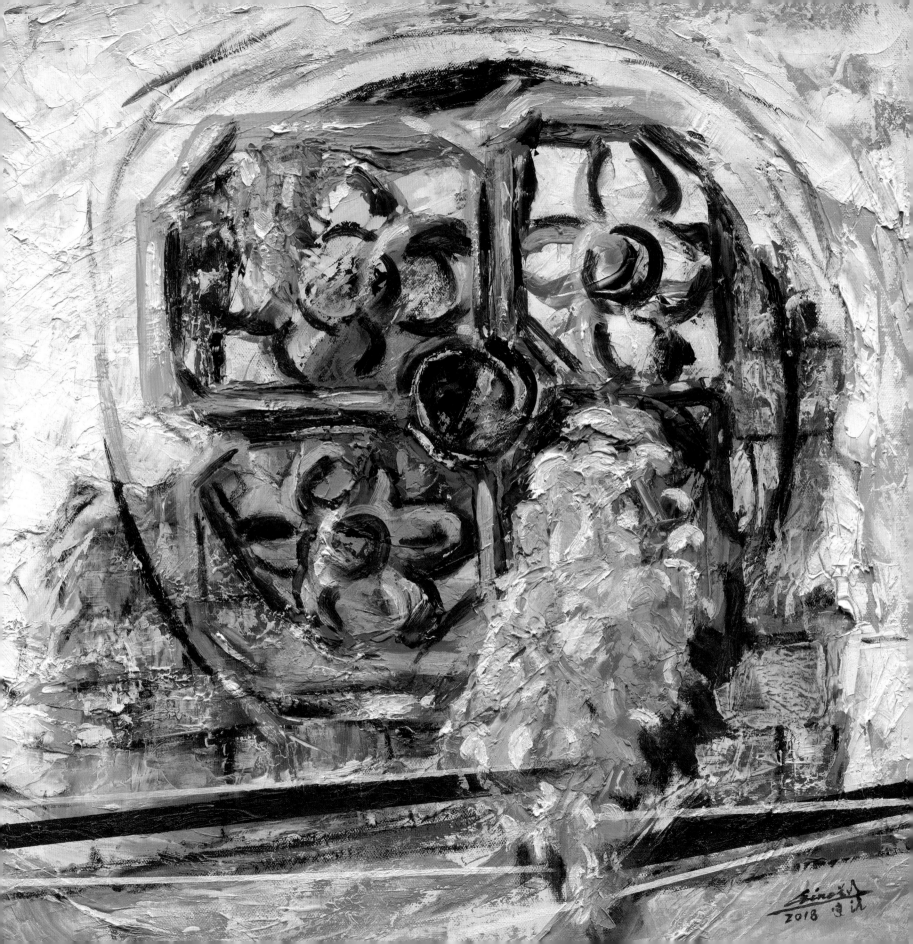

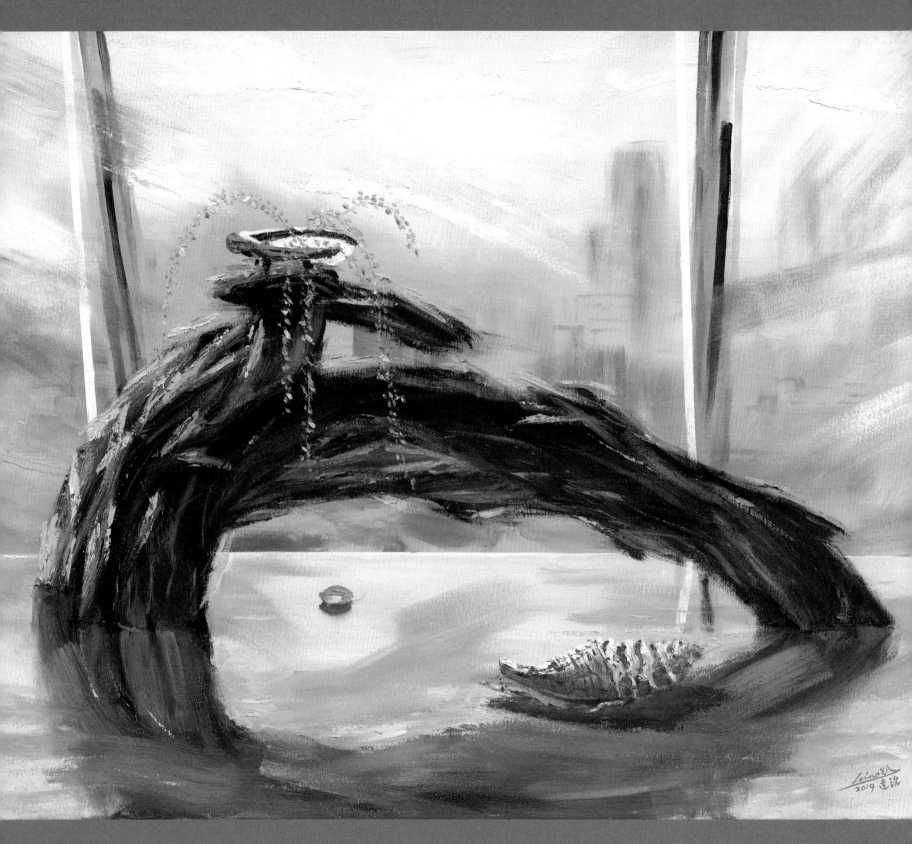

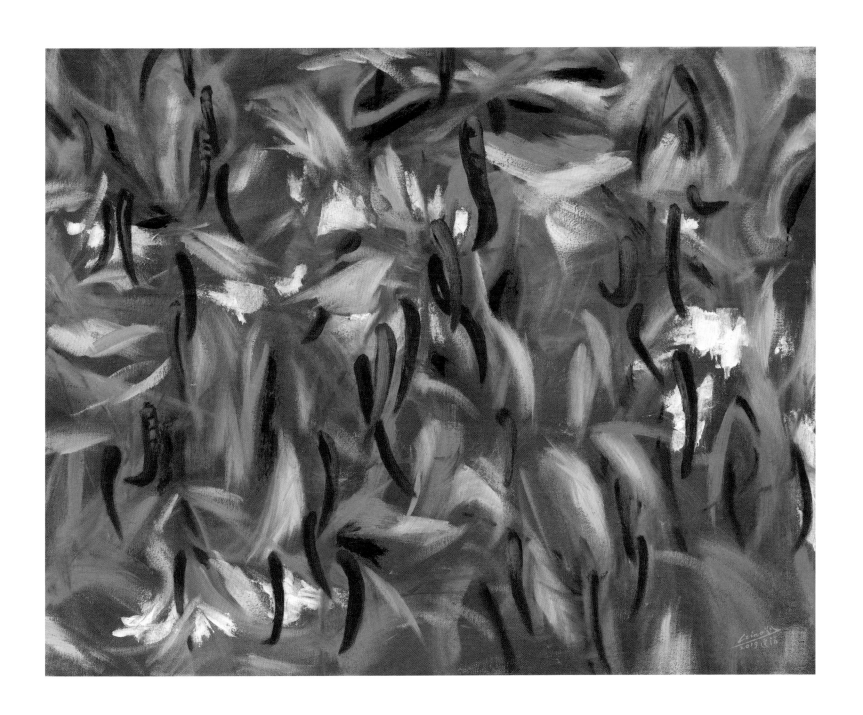

∧ 緣生性空真妙諦　91×116.5 cm｜油畫｜2019

＜ 妙極禪門一畫間　91×116.5 cm｜油畫｜2019

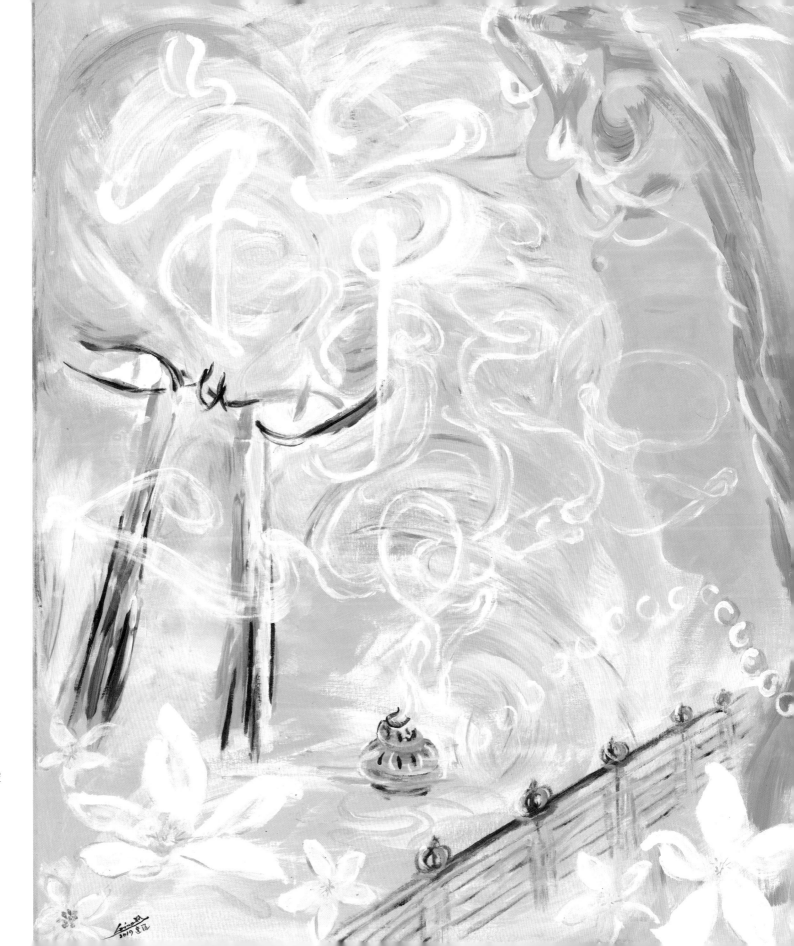

行渡：
一塵一渡一樣空

185×154 cm

複合媒材

2019

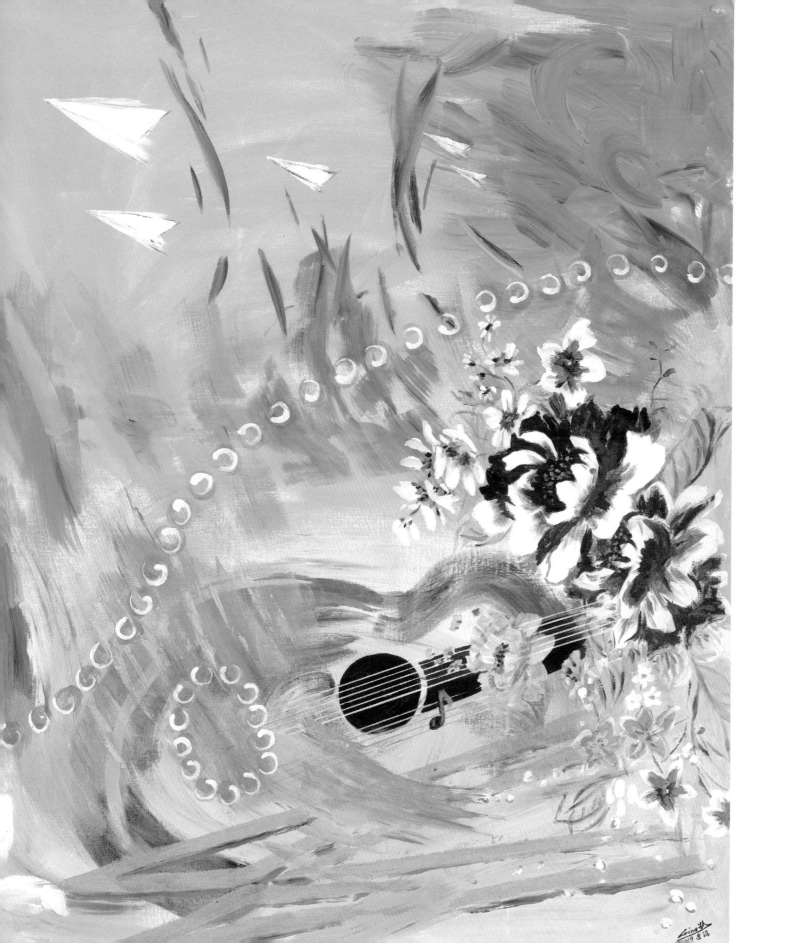

行渡：
一塵一渡一痕履
185×154 cm
複合媒材
2019

∧ 心耕謙遜展到骨　∅ 80 cm ｜油畫 ｜ 2017

〈 纏繞摻弄美無言　45.5×53 cm ｜油畫 ｜ 2019

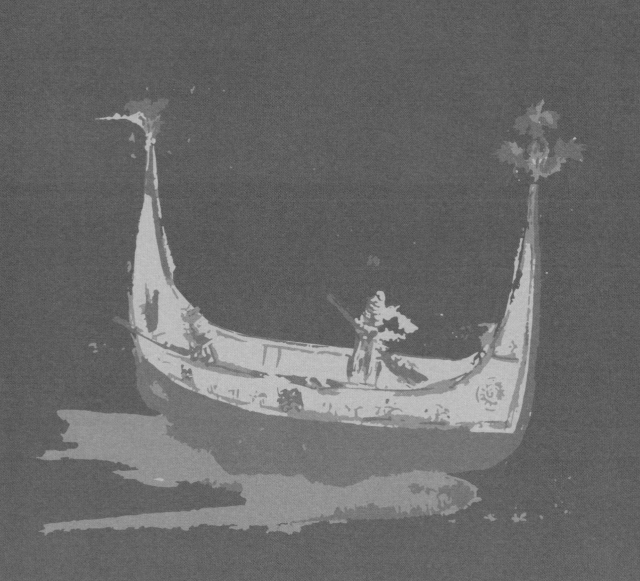

怡 觀

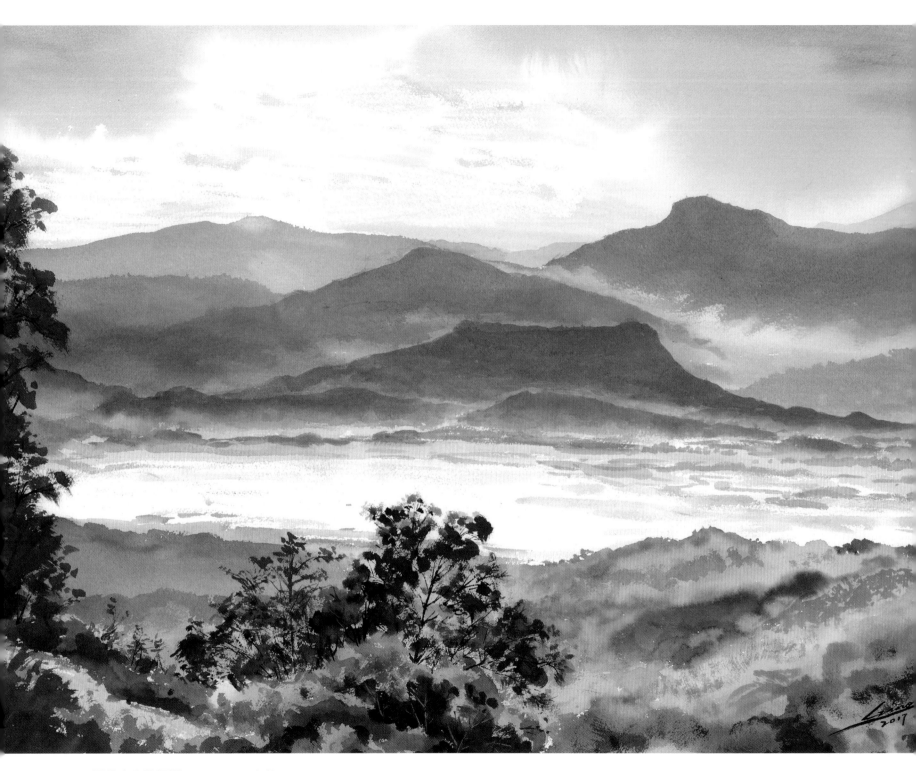

因境生心沐浸潤　57×79 cm ｜ 水彩 ｜ 2017

# 福慧之薦語

好山好水、地靈人傑的新竹縣是個健康幸福又宜人宜居的城市，也是人文科技兼具的智慧城，在藝術人文方面上的表現更是藝采斐然。

二十餘年來，我有幸服務於自己的故鄉，親眼見証了斯土斯民齊心協力，致力於文化建設，推動在地藝文，灌溉了極為豐富的養份，讓整個新竹縣注入活水般，充滿了旺盛的的生命力，藝術家們也迭有精彩作品問世，為藝壇憑添佳話。

劉達治老師雖已逾耳順之年，猶默默於藝術創作領域耕耘，是本縣竹北市人，父親服務竹北火車驛站三十餘年，從副站長職務退休，母親是聞名遐邇的巧手裁縫師，在嚴格家教及美麗服飾布花的薰陶下，培植了美感與繪畫的動能。高中時期得蕭如松大師之啟蒙，奠下了穩固的美術基礎，而後進入國立台灣藝術大學美術系，受教於洪瑞麟、陳景容、吳炫三、賴武雄、羅振賢、蘇峰男等大師，開啟了豐富的創作藝旅，歷年來不斷有許多經典創作呈現於各個展覽會場，例如獲評審無異議一致通過的新美獎首獎作品「苦集滅道」。近年來則奉獻於在地藝文推廣，　組織了松風畫會，參與蕭如松藝術園區之建設、台大醫院竹東院區慈愛美展、環保關懷濕地社區美展及各類美術協會之展覽等，不餘遺力的在藝術領域持續付出。

以劉達治老師在藝術創作和推廣傳承方面的成就，榮獲 2019 年新竹縣優秀薪傳藝術家，誠乃實至名歸。從展出作品可見劉老師的創作不媚俗、不從眾、不追隨潮流，卓然自持走自己的藝路、畫自己的畫，體現蕭如松大師的藝術精神：堅持、內斂、勤奮、信心、不鑼鼓喧囂，始終淡定自得，其精神幾可媲美先師蕭如松老師之境界。

適值薪傳專輯付梓之際，略誌為勉，並祝展出圓滿，回響豐碩，靈動藝壇！

新竹縣政府前文化局長、秘書長　蔡榮光 謹識
2019.9.1

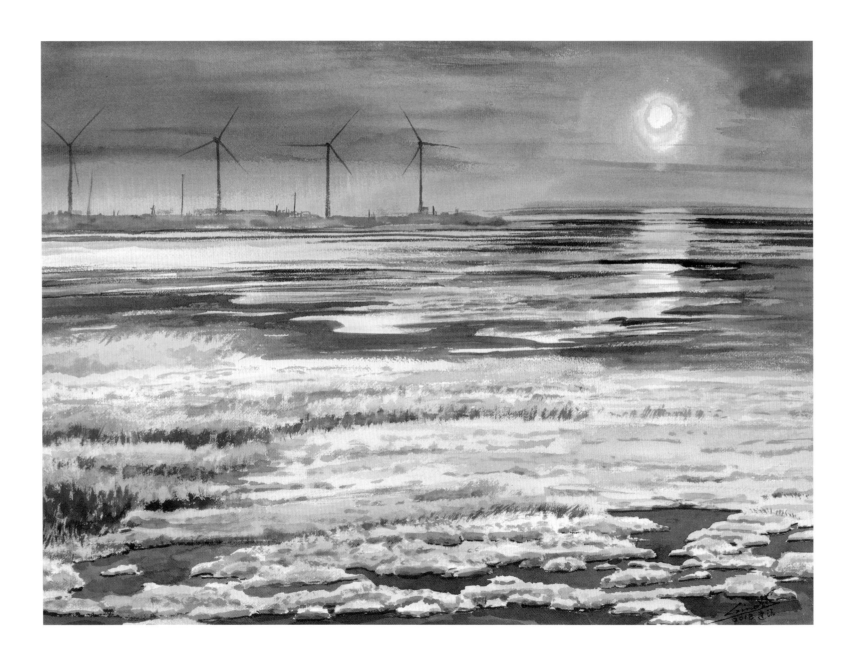

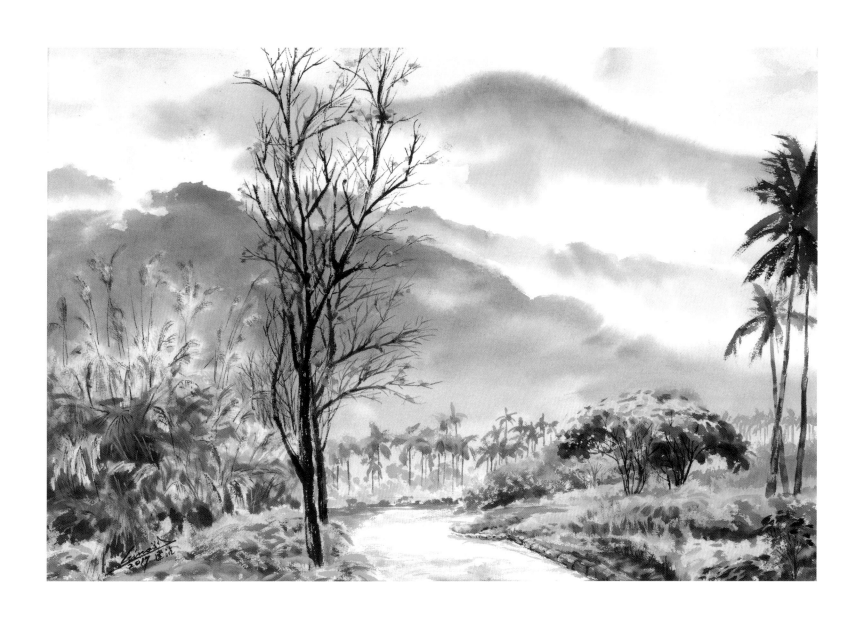

∧ 行渡輕心不輕境　57×79 cm ｜ 水彩 ｜ 2017
〈 紅塵一瞬持妙諦　57×79 cm ｜ 水彩 ｜ 2018

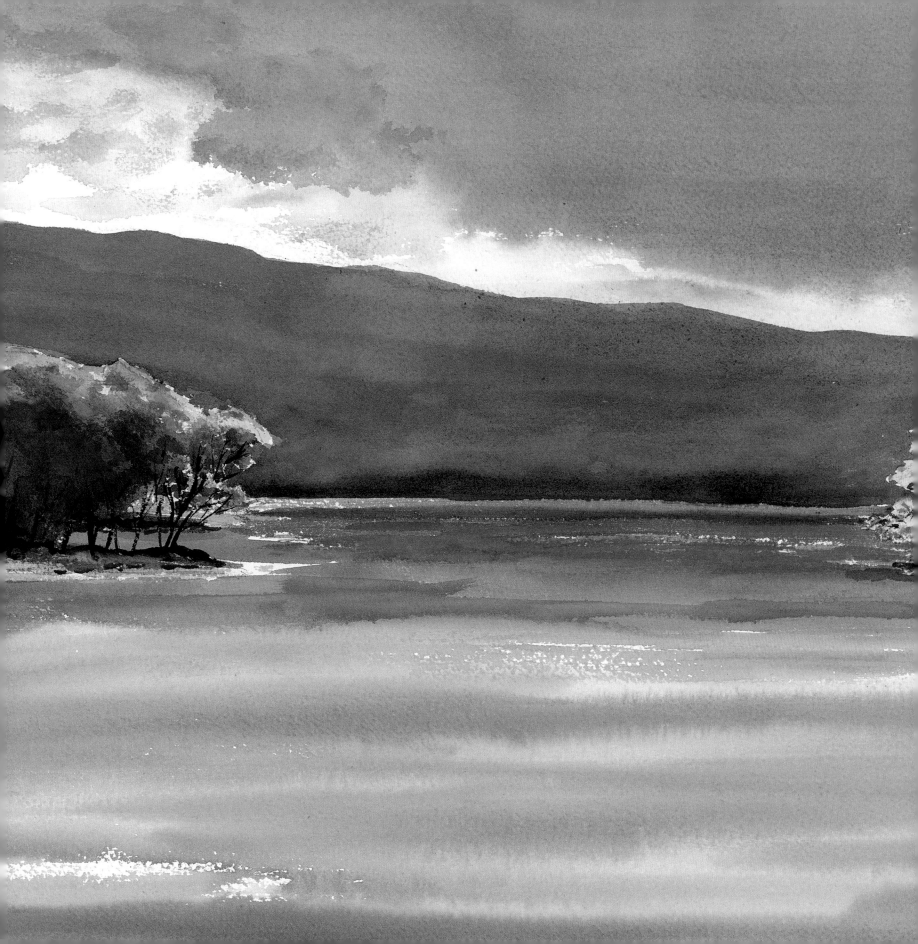

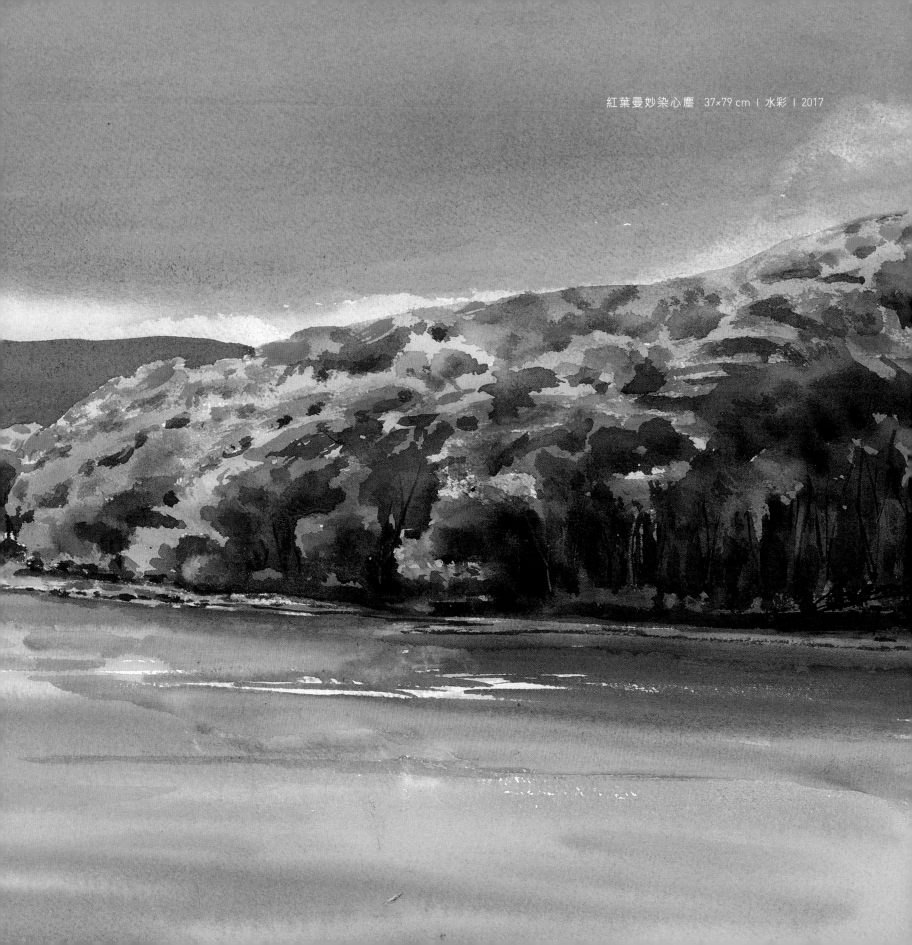

紅葉曼妙染心塵　37×79 cm ｜ 水彩 ｜ 2017

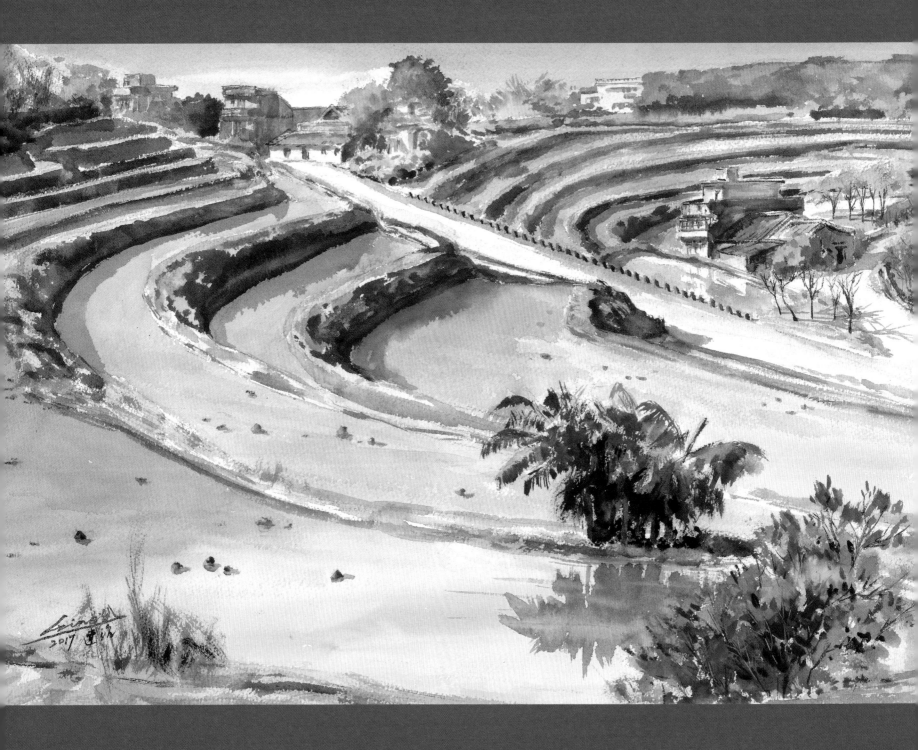

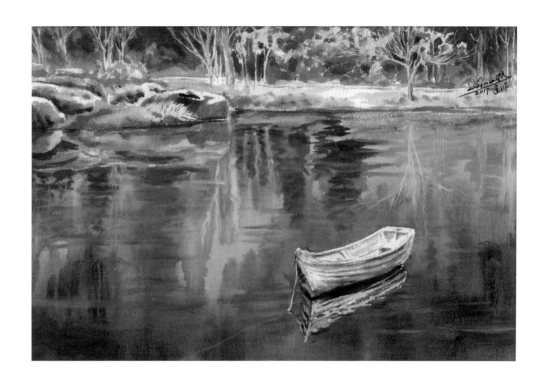

## 濮礜微薰創作理念

　　無所觀無所念，潛心悟道。近年來持續努力的系列創作，是將日常生活中所見所感一景一物的總總啓迪，有如修練纏繞般的執著態度，日復一日不間斷的動筆做功課，並以潛心直觀所得的思惟覺知，妙轉藉由作品傳達出我的心念。在我薰心 " 仰性 " 的平淡日子裡，不停觀想反思人生，崇尚仰瞻和善人性正向本質，讓心靈能有更無限寬廣的空間，享受其中的樂趣，更以客觀的物象轉化爲藝術的呈現，深入觀察抽提出唯美的元素，給予物象新的讚嘆，這些美感讚嘆源湧於自身體驗，表現隱藏於形象後的世界與箇中情感，並且深深蘊含東方哲學思維，更呈現出自己獨特的人性感觸及視覺個性，將內心情感的躍動，藉由作品澄靜的傳達至觀賞者，心靈情感的抒發亦是我創作理念之基石。

　　我多年來的創作，不拘泥於單一題材，表現在隨興瀟灑、純眞浪漫不計較的人生態度上，近年亦願力參禪，對於紅塵俗事的喧囂惱煩，有一種超脫於眾的特殊觀想，經由彩筆流露游移於畫布間，在相關語、諧音、箴言、善道的標註下，彷彿又詩意起來，猶如「回首向來蕭瑟處，也無風雨也無晴」。在創作的基調，以變形的意象、色澤及線性的強迫理念，把物體的原型組織抽離如遊龍般的穿梭隱現，並以中國繪畫的線條基本元素創造象徵性，半具象的呈現，牽引潛伏的情操，抒發出各式的形象世界，在畫面中有計畫的表現出來，同時也因書寫性線條的多式樣，所具有的裝飾性，支配畫面的骨幹，從有限空間沿至無限空間，並富韻律動感和生命力的有機空間儼然而生，在時間與空間中漫遊，在藝術創作上豐富精神的視覺化及繪畫感情的造形，多面向新視野的自然觀。

　　我的創作裡本身的形態物象已不是必要的追求，畫作的向面對話也將致力於解讀東方藝術生活禪的內涵。作品表現在體驗人生、啓發人性、和樂社稷、善性唯尊的凝觀理念中，創作主題更以完全正向思維，良善觀識，好言喻意，深入體察以求得感觸與啓示，在默然不語的畫作裡，讓立於畫作前欣賞者，能沉醉入境並與其靜默對話，讓人有無窮的探討、無盡思索，探究無限正向崇善人性和諧的藝術人生觀，在深深的思慮中發現奧妙之禪趣。

劉達珸

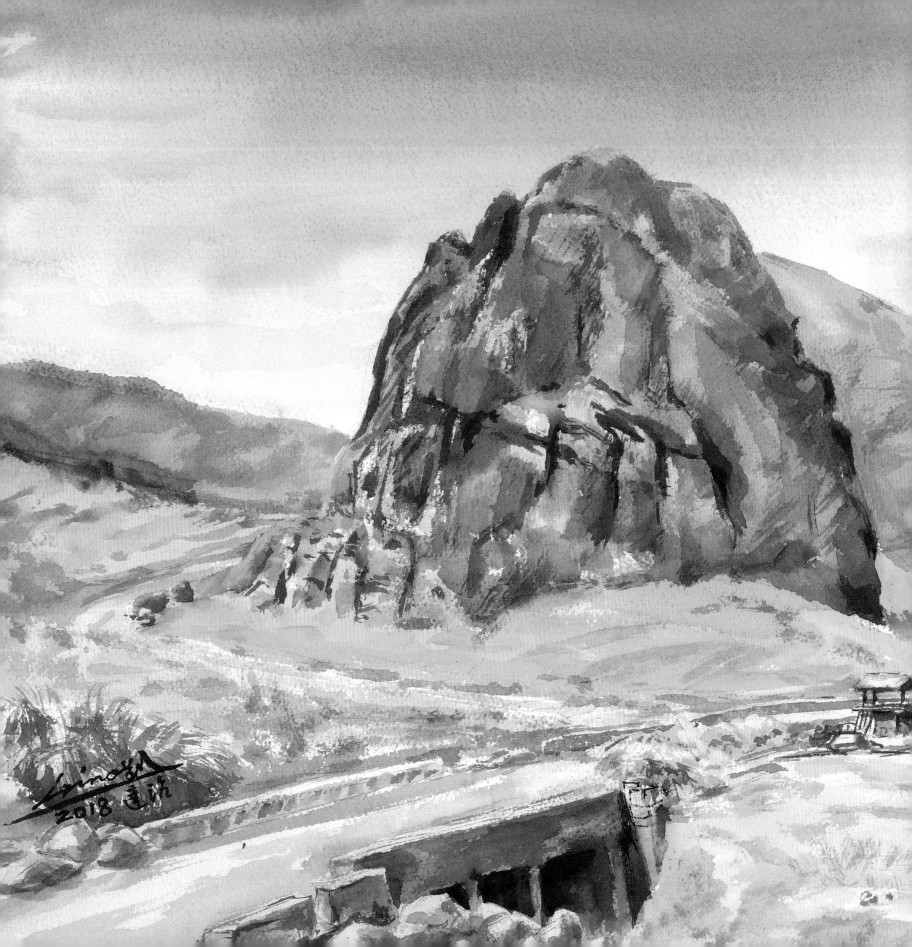

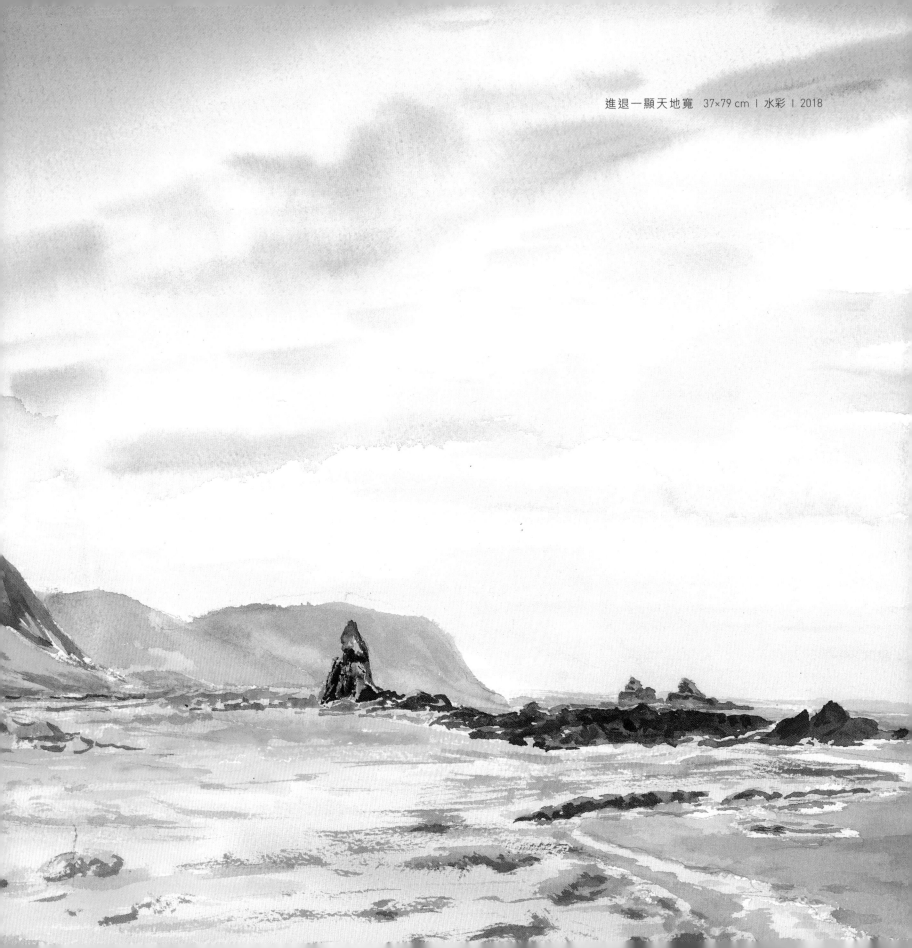

進退一顯天地寬　37×79 cm ｜ 水彩 ｜ 2018

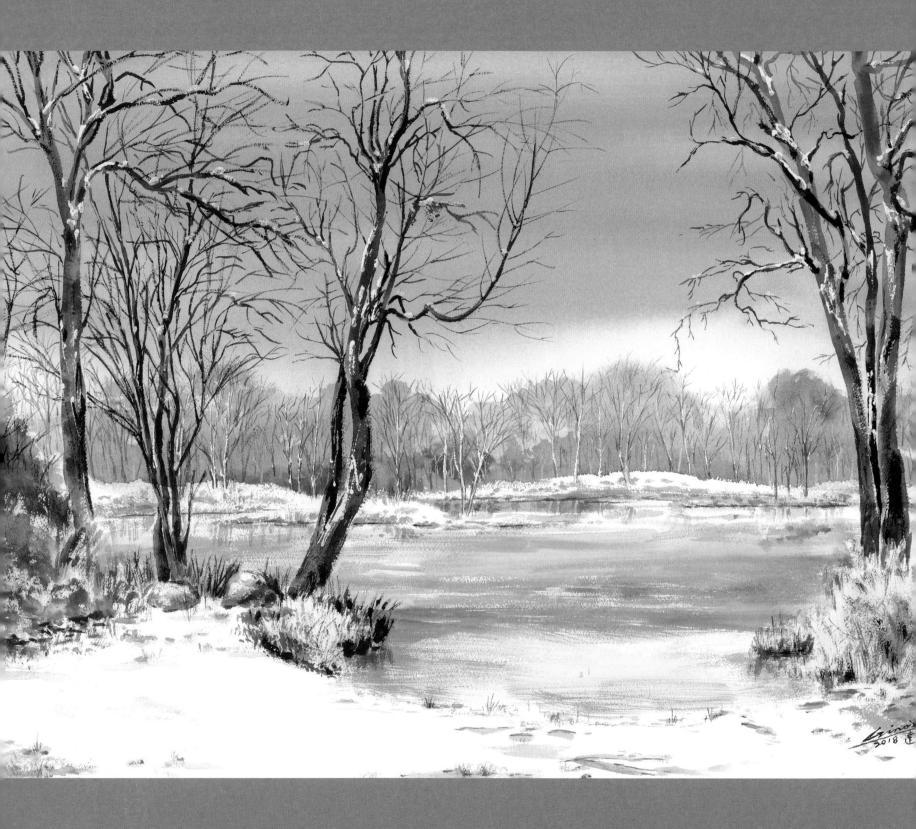

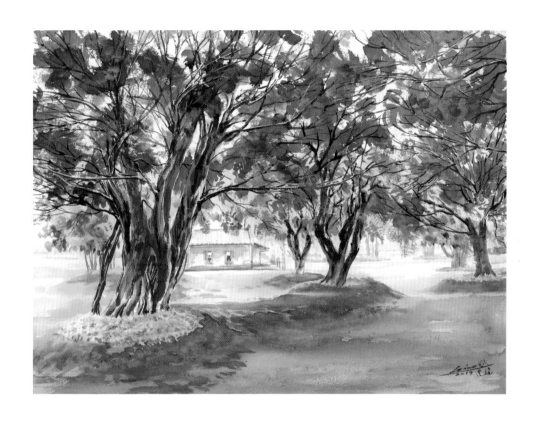

無事心靜乘涼意　57×79 cm ｜ 水彩 ｜ 2019
離欲涼淨不飄寒　57×79 cm ｜ 水彩 ｜ 2018

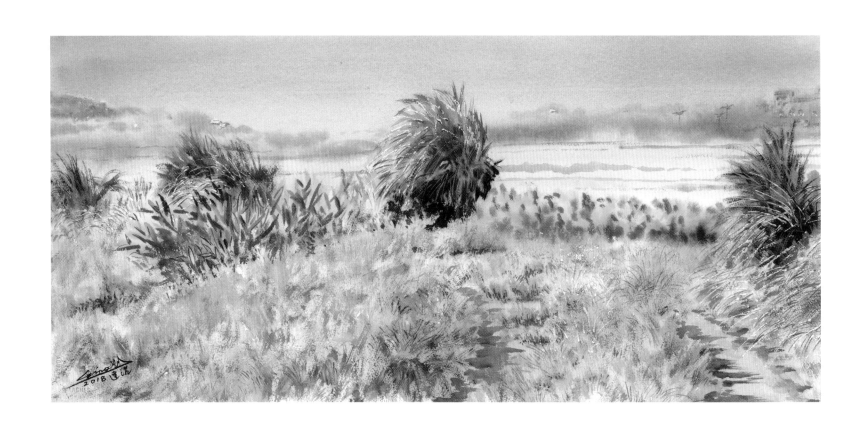

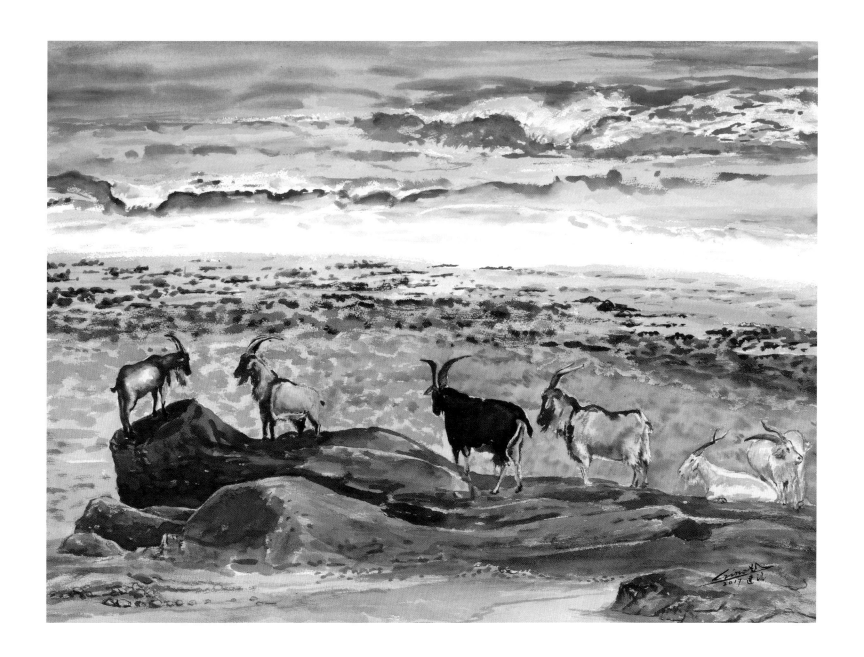

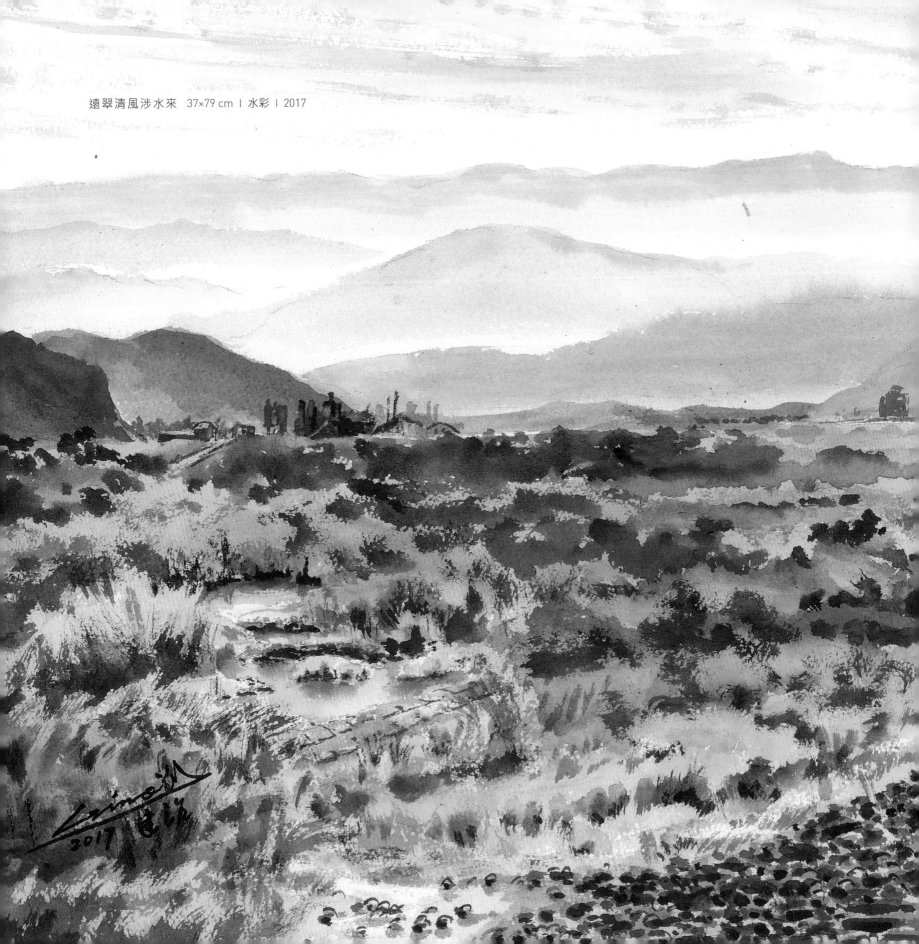

遠翠清風涉水來　37×79 cm ∣ 水彩 ∣ 2017

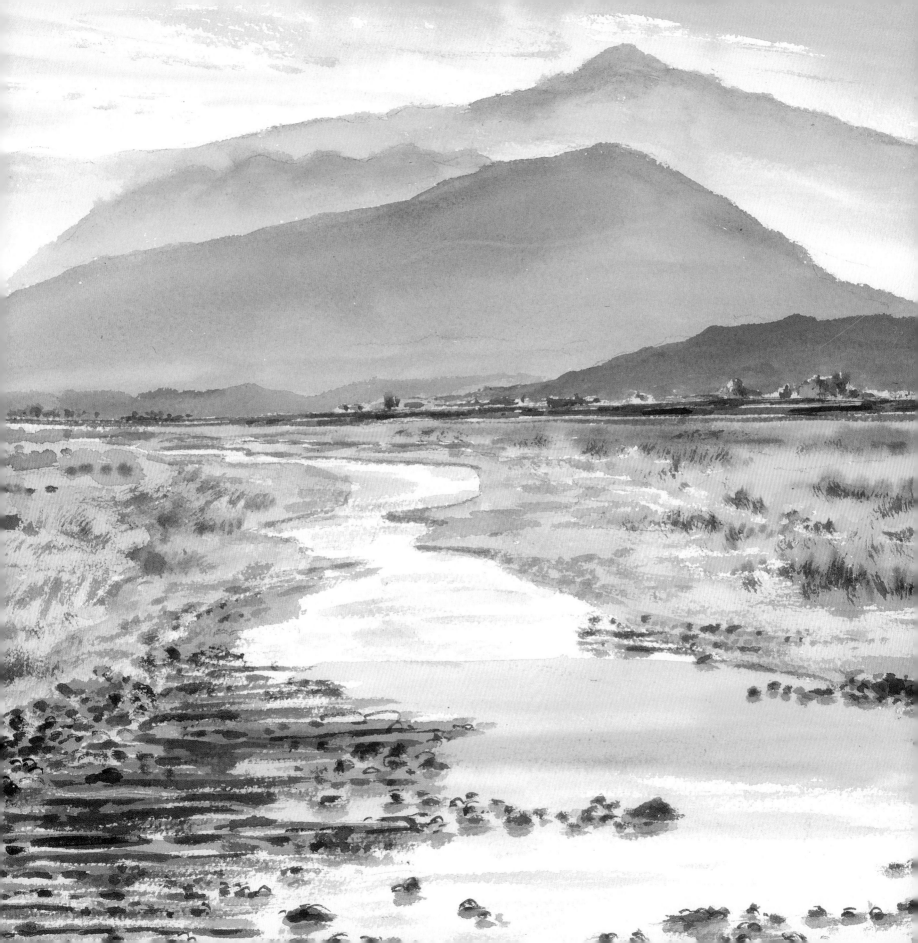

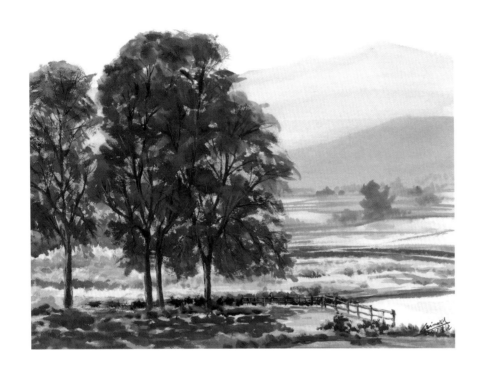

∧ 日日道念好個天　57×79 cm ｜ 水彩 ｜ 2017
＞ 自淨聆梵音 原在清靜中　57×79 cm ｜ 水彩 ｜ 2016

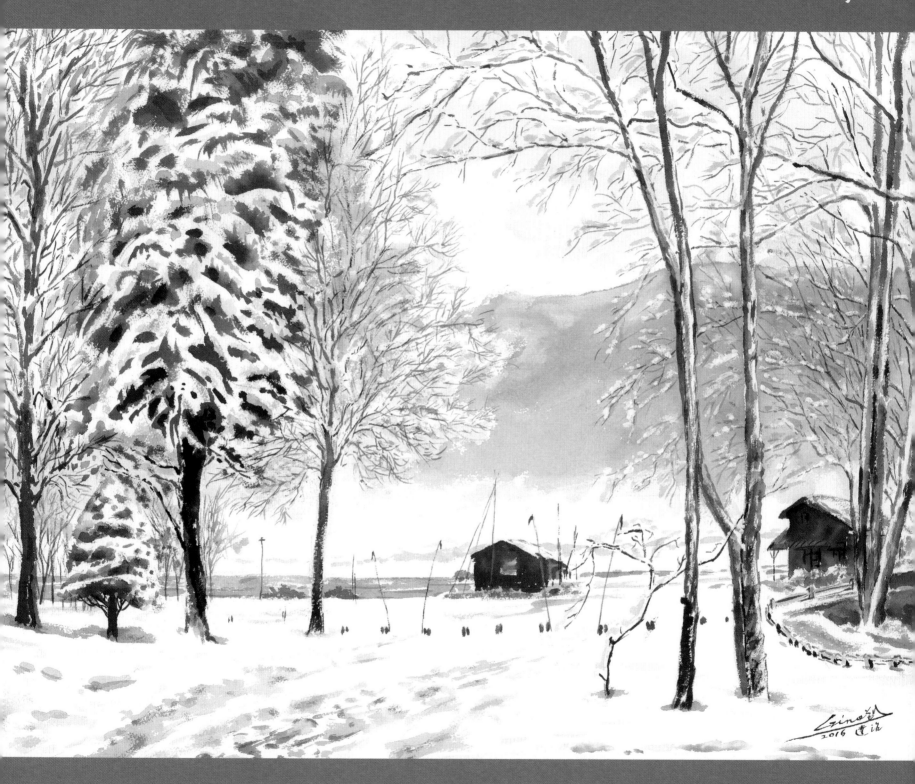

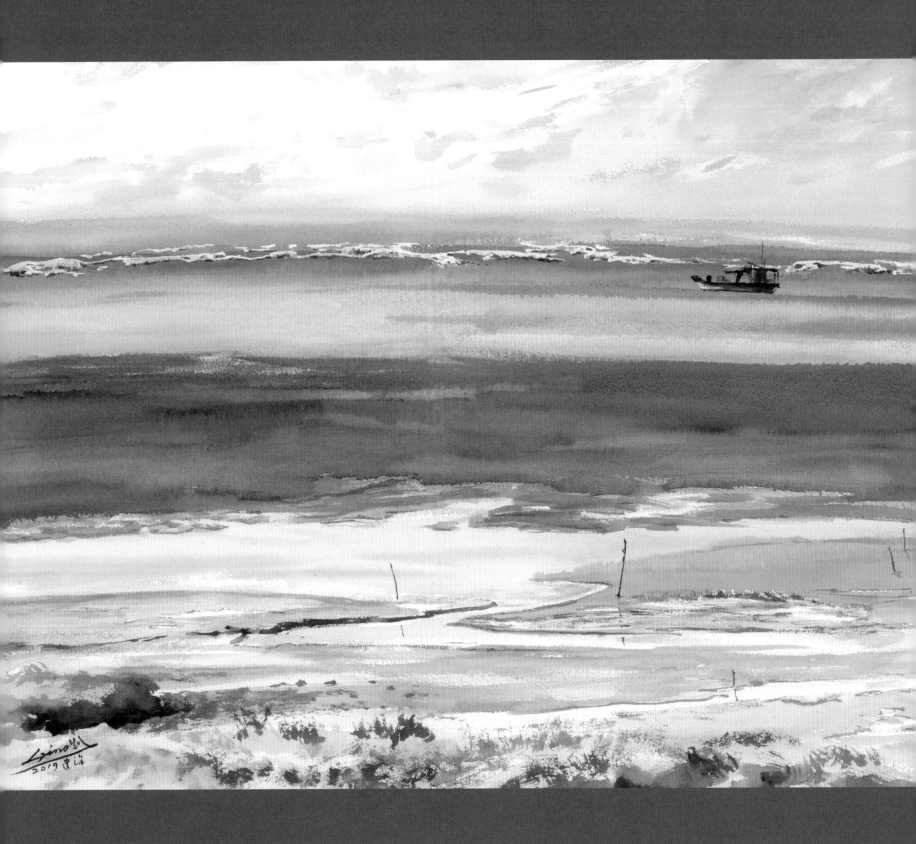

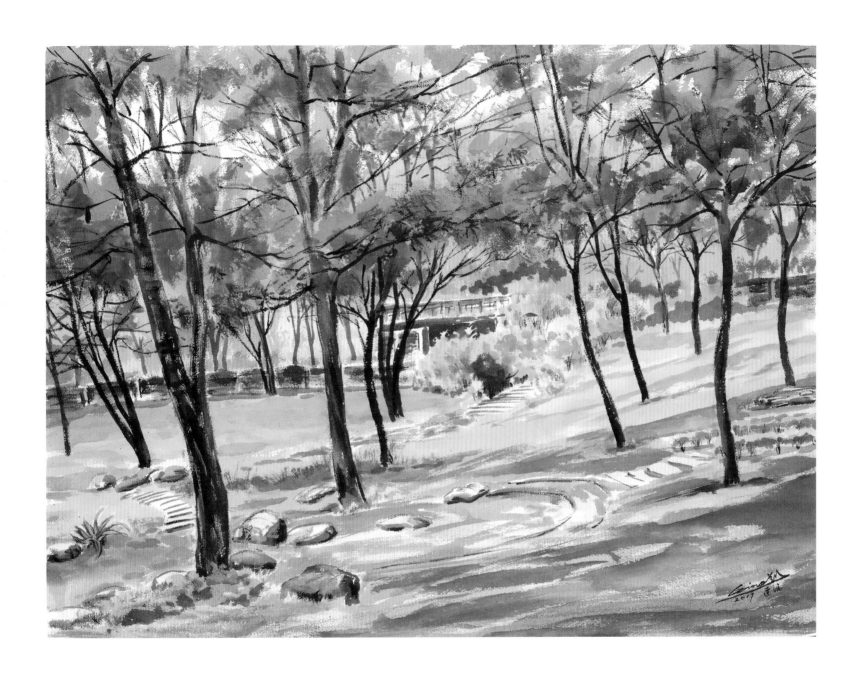

︿ 禪透松林聽無聲　57×79 cm ｜ 水彩 ｜ 2017
〈 十方來去十方事　57×79 cm ｜ 水彩 ｜ 2019

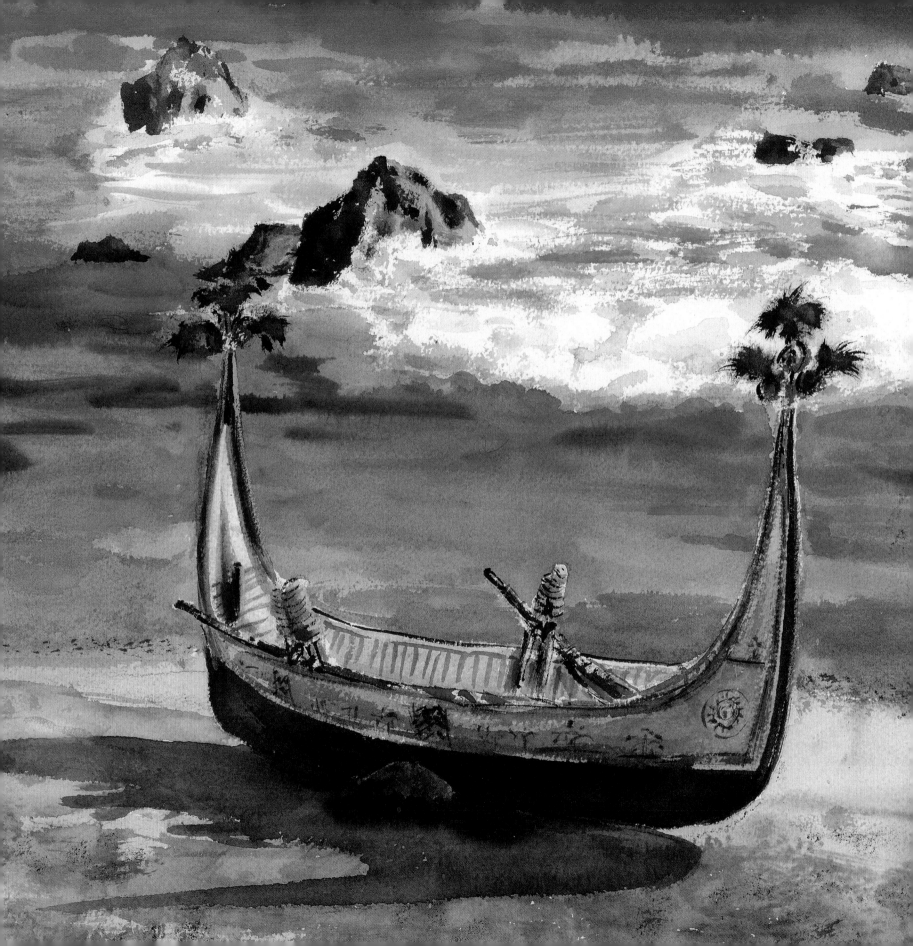

慈暉三昧不見人　39×57 cm｜水彩｜2017

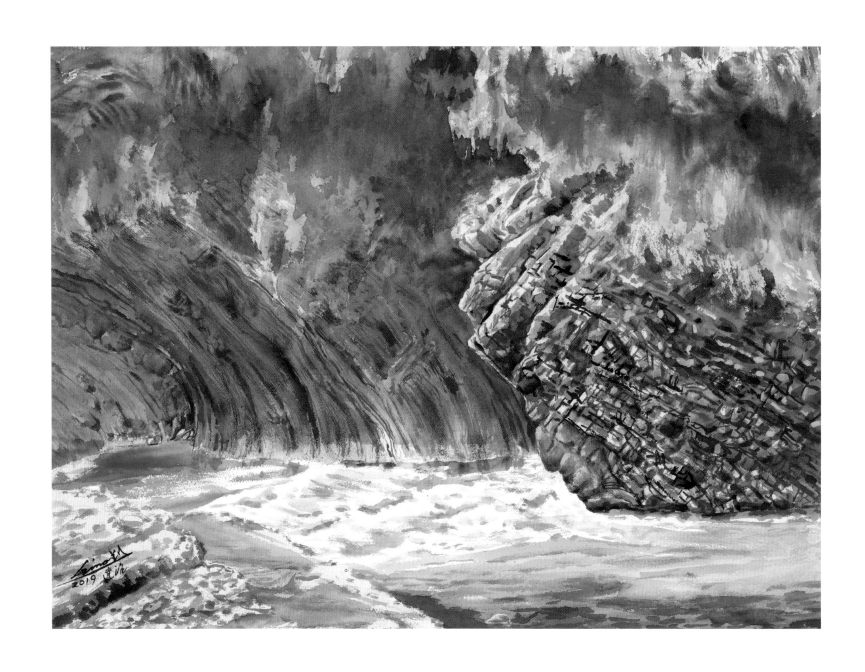

∧　瑟瑟塵緣冷冷水　57×79 cm ｜ 水彩 ｜ 2019

〉　心聆識定開寂靜（北海道登別二世谷）　57×79 cm ｜ 水彩 ｜ 2018

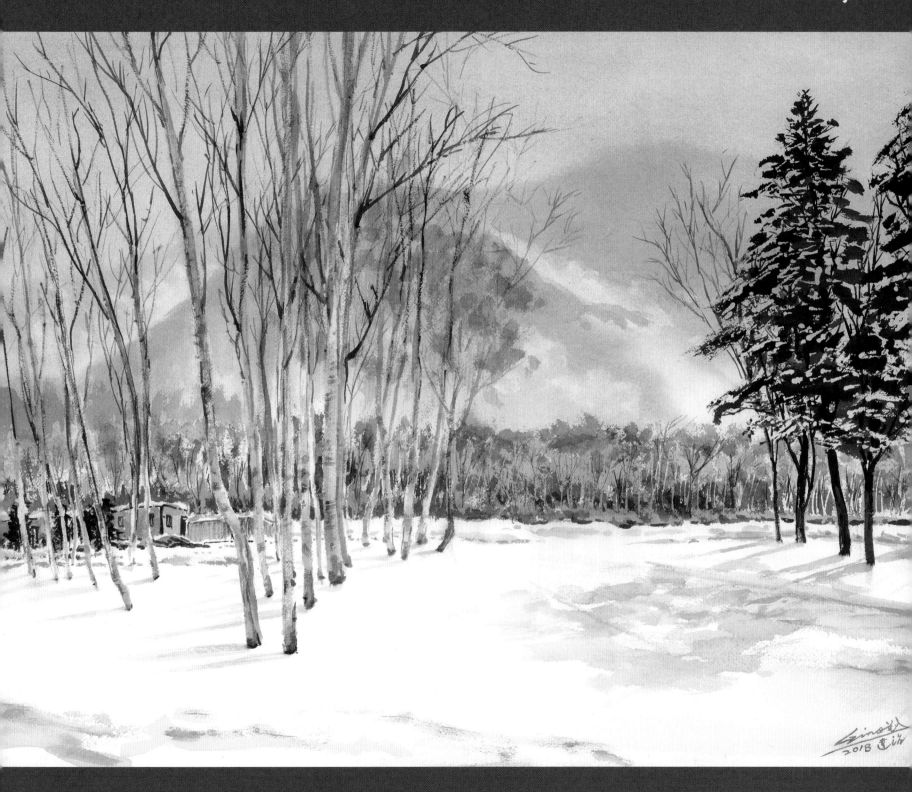

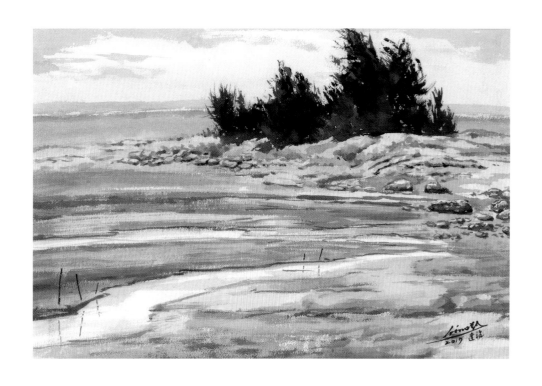

ㅅ　非隱非顯臻塵境　39×57 cm ∣ 水彩 ∣ 2019

＜　浮生安住度塵雲（富岡呂氏古厝）　57×79 cm ∣ 水彩 ∣ 2018

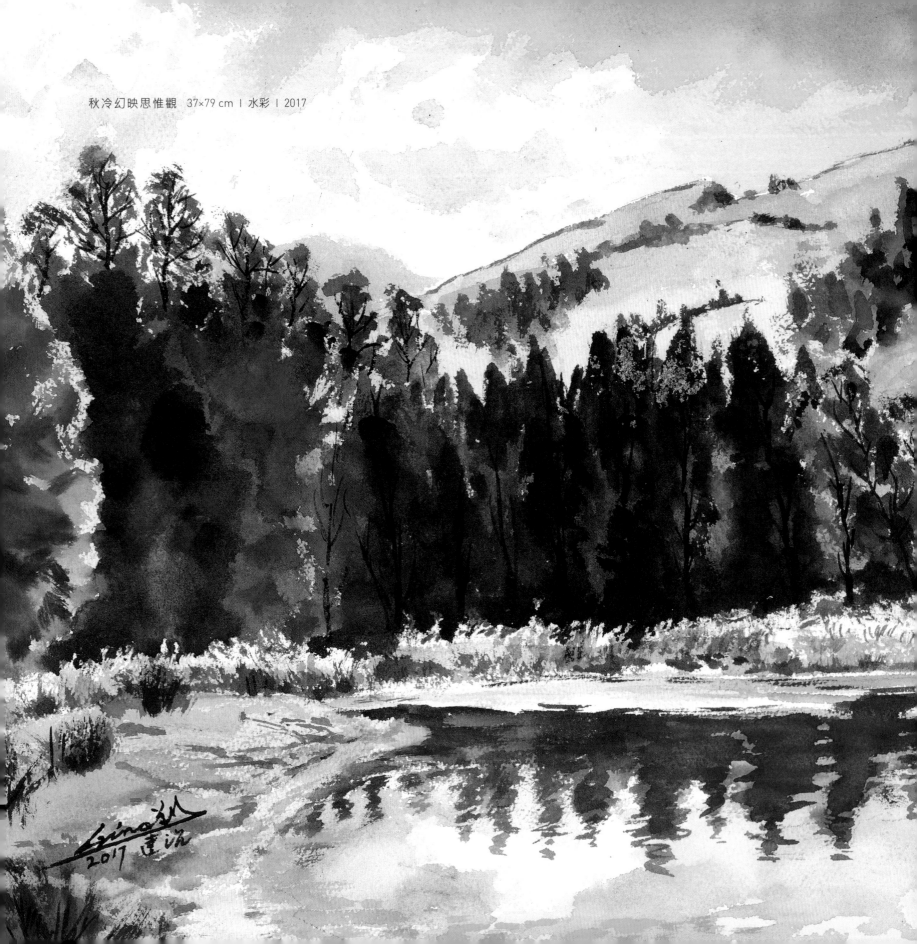

秋冷幻映思惟觀　37×79 cm ｜ 水彩 ｜ 2017

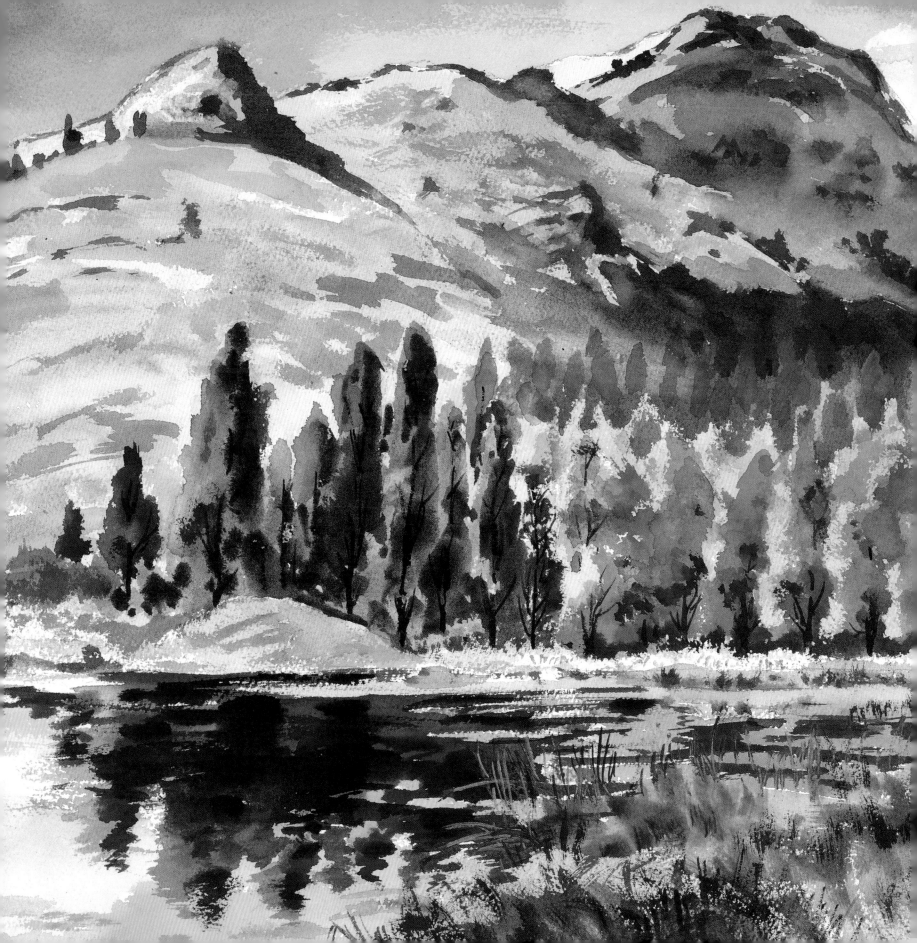

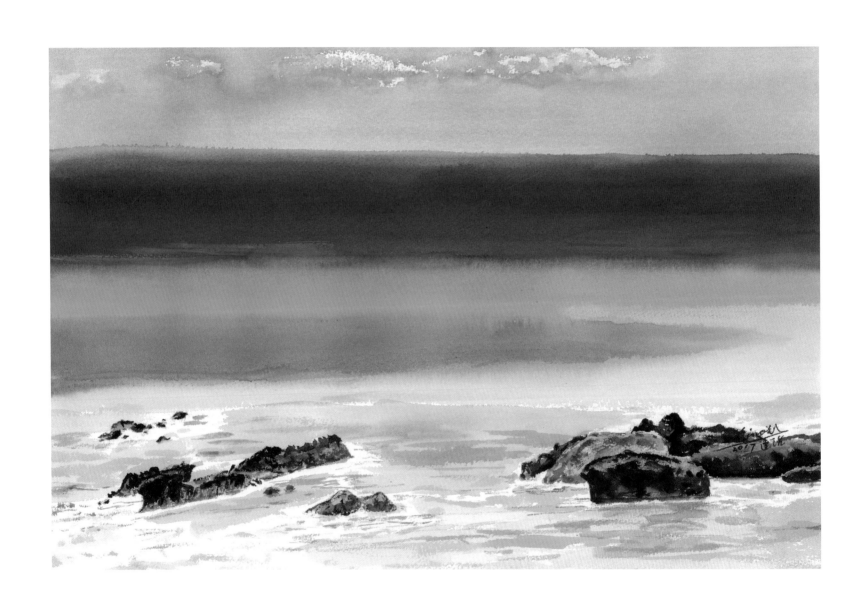

ᨈ 泛漾幽玄心舒暢　39×57 cm ｜ 水彩 ｜ 2017
ᨈ 不即不染見流水（冰島－史可加瀑布）　57×79 cm ｜ 水彩 ｜ 2019

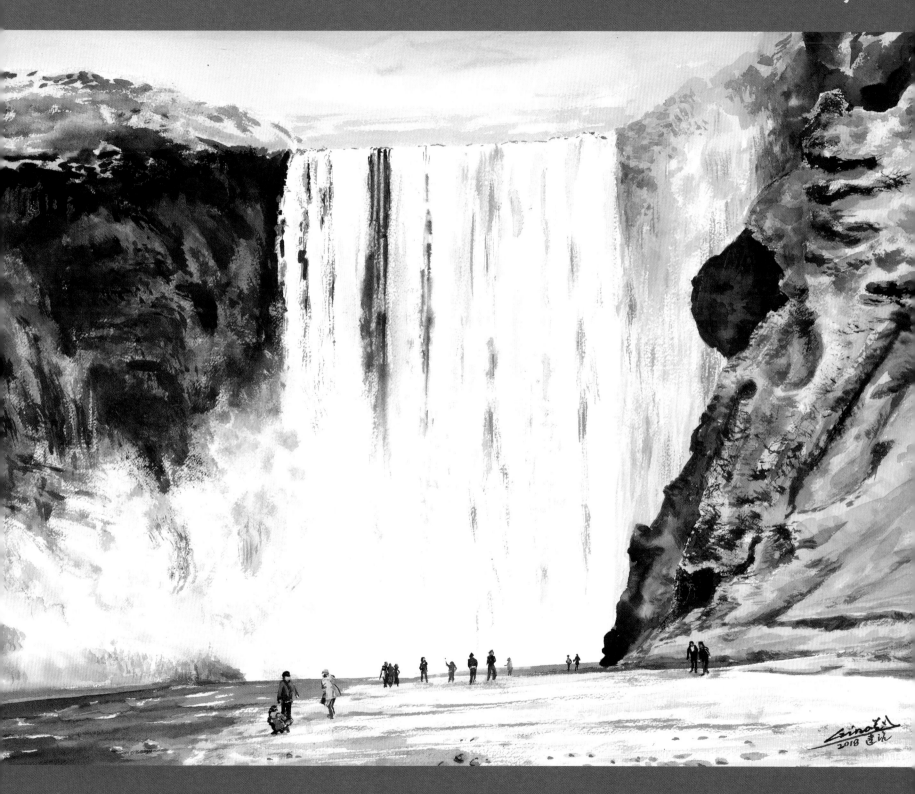

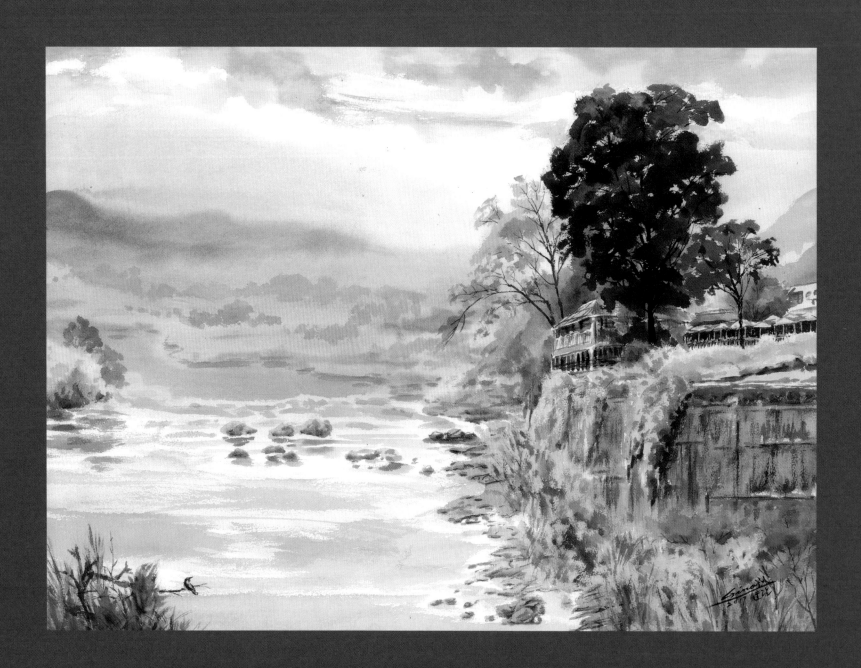

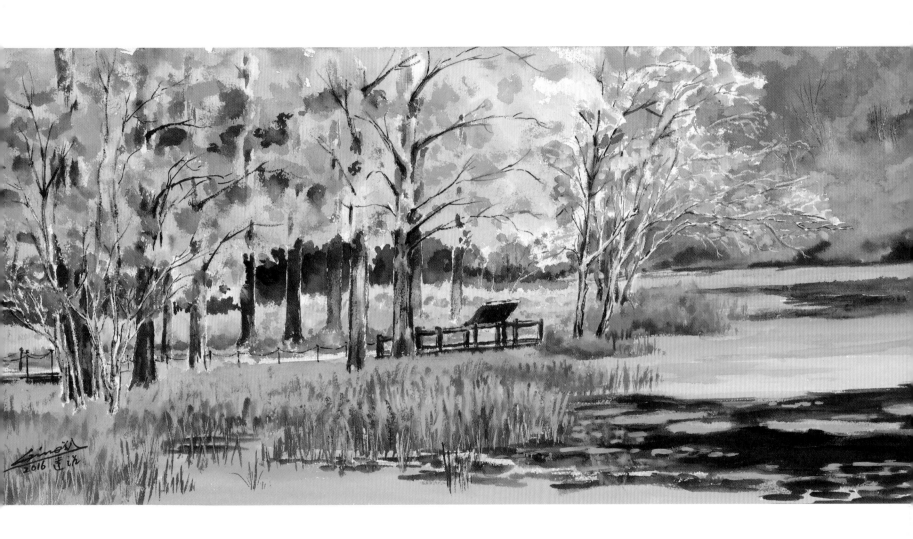

∧　福慧常養一分春　37×79 cm｜水彩｜2016
〈　春水甘露滋青苗　57×79 cm｜水彩｜2017

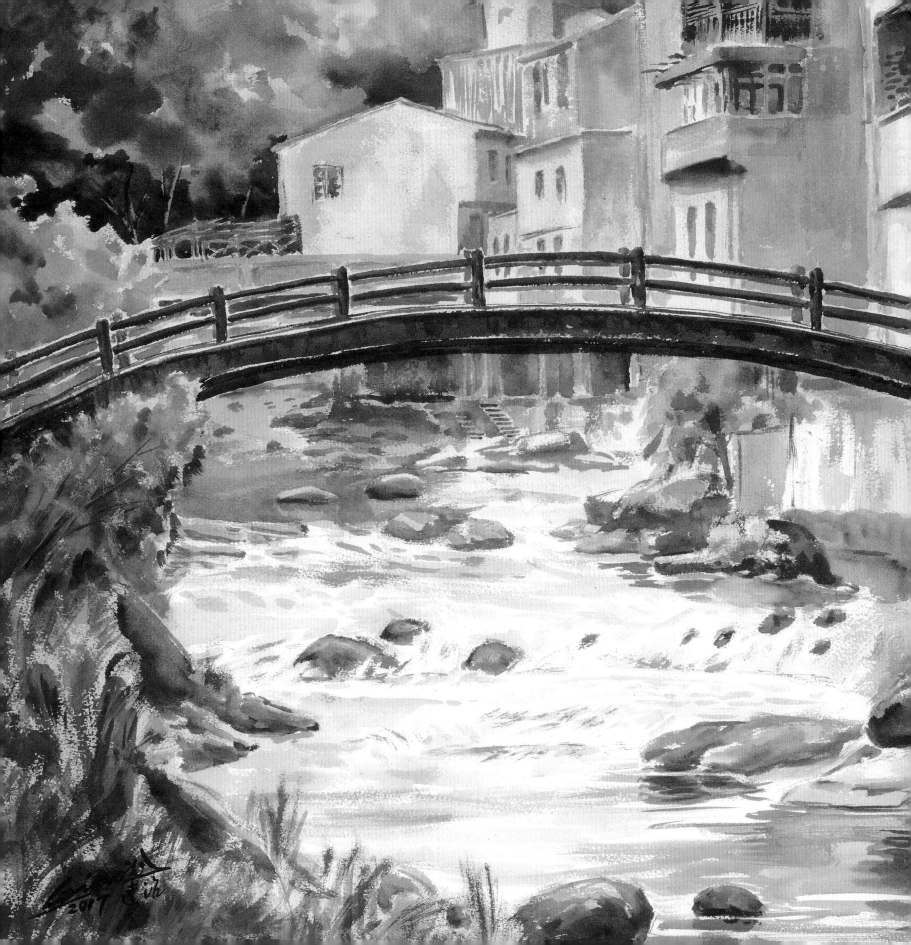

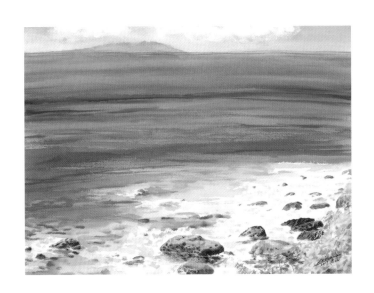

∧ 空有一如水潤石（台東富山海灣）　57×79 cm ｜ 水彩 ｜ 2017
＜ 渡履橋流水不留　57×79 cm ｜ 水彩 ｜ 2017

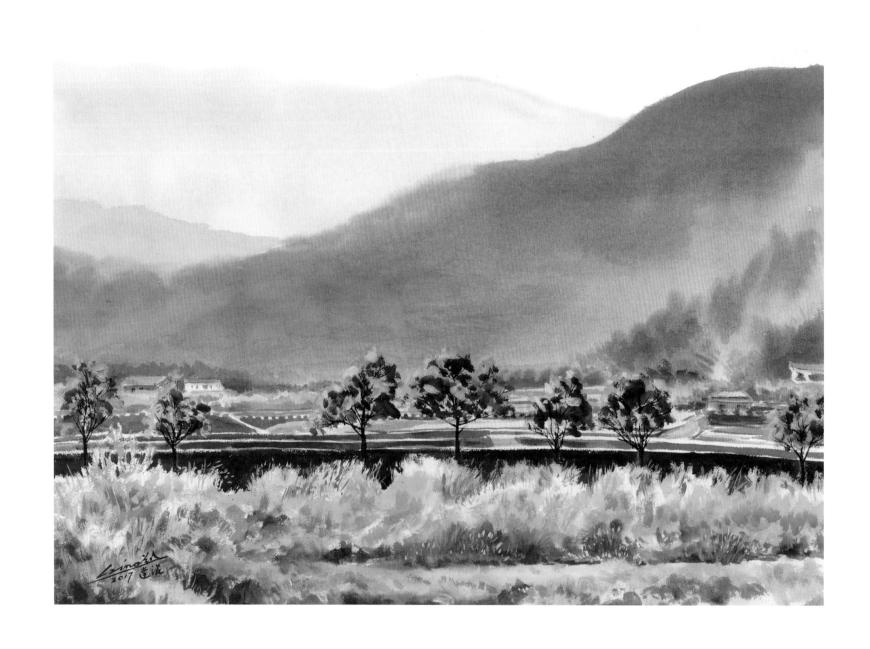

︿ 不著世間如蓮華　57×79 cm ｜ 水彩 ｜ 2017
﹀ 臥月映彩渡幽玄　57×79 cm ｜ 水彩 ｜ 2018

不生不滅定可觀　57×79 cm｜水彩｜2017

# 劉 達 治 簡 歷

1953年生
國立臺灣藝術大學美術系畢業

## 經歷

臺灣國際水彩畫協會副秘書長
松風畫會創會理事長
國立臺灣藝術大學新竹校友會理事長
新竹縣薪傳優秀藝術家
中華將軍文化交流協會會員
新竹美術協會前總幹事
臺北SUPER教師
國立竹東高級中學傑出校友
臺北縣兒童繪畫比賽評審
板橋觀音寺兒童繪畫比賽評審
楊三郎兒童繪畫教育基金會評審

## 獲獎

| | |
|---|---|
| 1976 | 臺陽美術展入選 |
| 1977 | 臺灣省美展入選 |
| 1978 | 第八屆全國美術展覽入選 |
| 1990 | 臺北市第四屆勞美展水彩第三名 |
| 1990 | 臺北市第四屆勞美展油畫佳作 |
| 1997 | 全臺青年書畫展佳作 |
| 1999 | 新美獎油畫首獎 |
| 1999 | 中港溪美展佳作 |
| 2002 | 峨眉采風寫生賽理事長獎 |
| 2019 | 蘭亭優等獎 |

## 個展

| | |
|---|---|
| 2000 | 懷情V.S展望 劉達治畫展 新竹縣文化局美術館 |
| 2004 | 東遊西歷 劉達治水彩畫展 新竹市生活美學館 |
| 2004 | 劉達治畫展 新竹科學園區臺基電藝廊 |
| 2004 | 劉達治畫展 新竹科學園區聯電蓮園藝廊 |
| 2008 | 劉達治水彩油畫個展 新竹縣北埔文化館 |
| 2008 | 當西方在東方-劉達治畫展 蕭如松藝術園區-松龢廬 |
| 2016 | 旅漾隨筆-劉達治個展 新北市雙和醫院藝廊 |
| 2016 | 形走線向-劉達治個展 新竹縣文化局美術館 |
| 2016 | 潨擘-劉達治個展 新竹市買畫藝廊 |
| 2016 | 微薰彩韻-劉達治個展 臺北醫學大學旺櫻人文藝廊 |
| 2017 | 心念-劉達治個展 國立竹東高及中學人文藝廊 |
| 2018 | 直觀睹悟-劉達治畫展 臺灣土地銀行總行藝廊 |
| 2019 | 潨擘微薰-劉達治畫展 新竹縣優秀藝術家薪傳展 新竹縣政府文化局美術館 |

1.　　　2.　　　3.

**聯展**

1999　臺北市教師美術聯展　臺北市立美術館

2002　蕭如松逝世十週年師生紀念展策劃展出　新竹縣文化局美術館

2003　傳承—松風畫會展　竹東樹杞林美術館

2004　新竹縣美術家邀請展　新竹縣文化局美術館

2004　心繫師情‧畫藝長流—松風畫會展　蕭如松藝術園區-松龢廬

2006　大師足跡—松風畫會展　新竹市生活美學館

2006　臺灣國際水彩畫協會會員展　臺北市中山紀念館

2006　劉達治客家風情西畫邀請展　臺北科技大學藝文中心

2006　第一屆北區八縣市推廣美術教育巡迴展　新竹縣文化局美術館

2007　全臺美術教育家聯展　臺北市歷史博物館

2007　應邀新世紀全國水彩名家聯展　新竹市立文化局美術館

2011　美國Carrollton Cultural Art Center,GA邀請展

2011　美國HUB-Robeson Gallery,University Park,PA邀請展

2011　臺灣國際水彩畫邀請展- 臺北中山紀念館

2011　美哉內湖精采100邀請展 臺北市商業發展中心

2012　蕭如松九十冥誕特展　新竹縣文化局美術館

2014　花現新竹桐花祭邀請展　新竹縣文化局美術館

2011　百念師恩-—松風畫會展　新竹縣政府文化局美術館

2011　青藍藝術-臺灣藝術大學校友邀請展　新竹市立文化局美術館

2012　追隨大師-李澤藩紀念邀請展　新竹市開拓美術館展覽室

2013　耘夢-松風畫會展　蕭如松藝術園區-松龢廬

2014　漾彩-松風畫會十週年展　新竹縣政府文化局美術館

2014　泰風光 Thailand Wangna Art Gallery邀請展　泰國

2014　泰風光臺灣國際水彩畫邀請展　臺北市中山紀念館

2015　藝傳20局慶美術家邀請展　新竹縣政府文化局美術館

| 1 | 2 | 3 |

1.劉達治南投碧湖寫生
2.巴塞隆納街頭速寫
3.畫室黃昏

2016　水漾年華-臺灣水彩畫邀請展　桃園市政府文化局美術館

2016　金水百彩-臺灣國際水彩畫協會展　金門文化局民俗文物館

2016　水漾台金台灣國際水彩展　金門文化局美術館

2017　琢青-松風畫會展　蕭如松藝術園區-松龢廬

2017　臺日水彩畫會交流展　臺南奇美博物館特展廳

2017　藝氣飛揚-新竹縣文化藝術聯誼會邀請展　新竹縣文化局美術館

2017　松風畫會-新竹縣政府暨縣長官邸邀請美展　新竹縣政府藝廊

2018　北境風華-新北意象邀請展　新北市政府文化局美術館

2018　迎曦-松風畫會展　臺東市政府文化局美術館

2018　芬芳大地-台灣國際水彩畫協會展　臺南市生活美學館

2019　國立竹東高及中學73週年校慶-松風畫會校友聯展　東中藝廊

2019　創新求實-新竹縣美術協會聯展　新竹市立文化局演藝廳美術館

2019　香山火車站91歲畫展　新竹藝站

2019　濕情-關懷濕地聯展　新竹藝站

2019　昀蔓-松風畫會展part-1 蕭如松藝術園區松龢廬

2019　昀蔓-松風畫會展part-2 新竹縣文化局美術館

2019　中華蘭亭兩岸名家邀請展　臺北市議會藝廊

2019　淺參-劉達治畫展　桃園中壢大嬸婆客家創意料理餐廳

2019　新竹縣美術協會聯展　　新竹縣政府文化局美術館

2019　美哉臺灣-臺灣國際水彩畫協會聯展　高雄市立文化中心

# 畫作索引

| 作品名稱 | 尺寸 | 媒材 | 年代 | 頁次 | 作品名稱 | 尺寸 | 媒材 | 年代 | 頁次 |
|---|---|---|---|---|---|---|---|---|---|
| 蓮華問訊覺中定 | 91×116.5 cm | 油畫 | 2019 | 42 | 紅葉曼妙染心塵 | 37×79 cm | 水彩 | 2017 | 81 |
| 皋月春暉金針情 | 29×36 cm | 油畫 | 2017 | 43 | 一無所有大自在 | 39×57 cm | 水彩 | 2017 | 82 |
| 必有可觀在一柱 | 53×45.5 cm | 油畫 | 2019 | 44 | 明澄清淨聆稔翠 | 39×57 cm | 水彩 | 2017 | 83 |
| 此處他方隨觀想 | 59.5×76.5 cm | 油畫 | 2017 | 45 | 進退一顯天地寬 | 37×79 cm | 水彩 | 2018 | 87 |
| 心包太虛了然生 | 49.5×57 cm | 油畫 | 2017 | 46 | 離欲涼淨不飄寒 | 57×79 cm | 水彩 | 2018 | 88 |
| 二足一繫念珠璣 | 38×38 cm | 油畫 | 2018 | 47 | 無事心靜乘涼意 | 57×79 cm | 水彩 | 2019 | 89 |
| 如淨當台生慧趣 | 27×39 cm | 水彩 | 2017 | 49 | 漫漫止觀定一心 | 37×79 cm | 水彩 | 2018 | 90 |
| 山海來去自如如 | 91×116.5 cm | 油畫 | 2017 | 50 | 岩過淨石堪題句 | 57×76 cm | 水彩 | 2017 | 91 |
| 走過－石不見語璞成玉 | 116.5×91 cm | 油畫 | 2017 | 52 | 遠翠清風涉水來 | 37×79 cm | 水彩 | 2017 | 92 |
| 走過－澄流清心不著念 | 116.5×91 cm | 油畫 | 2017 | 53 | 日日道念好個天 | 57×79 cm | 水彩 | 2017 | 94 |
| 走過－是空皆我觀行履 | 116.5×91 cm | 油畫 | 2017 | 54 | 自淨聆梵音 原在清靜中 | 57×79 cm | 水彩 | 2016 | 95 |
| 走過－旆旆唯悟本具足 | 116.5×91 cm | 油畫 | 2017 | 55 | 十方來去十方事 | 57×79 cm | 水彩 | 2019 | 96 |
| 走過－如來一葉泊小舟 | 116.5×91 cm | 油畫 | 2017 | 56 | 禪透松林聽無聲 | 57×79 cm | 水彩 | 2017 | 97 |
| 走過－古木參天望心池 | 116.5×91 cm | 油畫 | 2017 | 57 | 慈暉三昧不見人 | 39×57 cm | 水彩 | 2017 | 99 |
| 含羞無色而有彩 | 14×17.5 cm | 油畫 | 2005 | 60 | 瑟瑟塵緣冷冷水 | 57×79 cm | 水彩 | 2019 | 100 |
| 有異無別處淡然 | 53×45.5 cm | 油畫 | 2019 | 62 | 心聆識定開寂靜 | 57×79 cm | 水彩 | 2018 | 101 |
| 無執自如平凡裡 | 41.5×53 cm | 油畫 | 2018 | 63 | 浮生安住度塵雲 | 57×79 cm | 水彩 | 2018 | 102 |
| 自在觀悟心淡然 | 33.5×40.5 cm | 油畫 | 2018 | 64 | 非隱非顯臻塵境 | 39×57 cm | 水彩 | 2019 | 103 |
| 冰陣藍淬出極境 | 53×41.5 cm | 油畫 | 2019 | 65 | 秋冷幻映思惟觀 | 37×79 cm | 水彩 | 2017 | 104 |
| 紫韻焉紅大富貴 | 33×45.5 cm | 油畫 | 2018 | 66 | 泛漾幽玄心舒暢 | 39×57 cm | 水彩 | 2017 | 106 |
| 莫為境轉當於心 | 91×116.5 cm | 油畫 | 2019 | 67 | 不即不染見流水 | 57×79 cm | 水彩 | 2019 | 107 |
| 妙極禪門一畫間 | 91×116.5 cm | 油畫 | 2019 | 68 | 春水甘露滋青苗 | 57×79 cm | 水彩 | 2017 | 108 |
| 緣生性空真妙諦 | 91×116.5 cm | 油畫 | 2019 | 69 | 福慧常養一分春 | 37×79 cm | 水彩 | 2016 | 109 |
| 行渡：一塵一渡一樣空 | 185×154cm | 複合媒材 | 2019 | 70 | 渡履橋流水不留 | 57×79 cm | 水彩 | 2017 | 110 |
| 行渡：一塵一渡一痕履 | 185×154 cm | 複合媒材 | 2019 | 71 | 空有一如水潤石 | 57×79 cm | 水彩 | 2017 | 111 |
| 纏繞摻弄美無言 | 45.5×53 cm | 油畫 | 2019 | 72 | 不著世間如蓮華 | 57×79 cm | 水彩 | 2017 | 112 |
| 心耕謙遜展到骨 | ∅ 80 cm | 油畫 | 2017 | 73 | 臥月映彩渡幽玄 | 57×79 cm | 水彩 | 2018 | 113 |
| 因境生心沐浸潤 | 57×79 cm | 水彩 | 2017 | 77 | 不生不滅定可觀 | 57×79 cm | 水彩 | 2017 | 115 |
| 紅塵一瞬持妙諦 | 57×79 cm | 水彩 | 2018 | 78 | | | | | |
| 行渡輕心不輕境 | 57×79 cm | 水彩 | 2017 | 79 | | | | | |

國家圖書館出版品預行編目（CIP）資料

新竹縣優秀藝術家薪傳展：溁擘微薰：劉達治創作專輯 / 田昭容 總編輯
-- 新竹縣竹北市：竹縣文化局：2019.11
面；　公分
ISBN 978-986-5421-08-3（精裝）
1. 水彩畫　2. 油畫　3. 畫冊
948.4　　　　　　　　　　　　　　　　108017832

# 新 竹 縣 優 秀 藝 術 家 薪 傳 展
## 溁 擘 微 薰 － 劉 達 治 創 作 專 輯

| | |
|---|---|
| 發　行　人 | 楊文科 |
| 術　術　家 | 劉達治 |
| 出　版　者 | 新竹縣政府文化局 |
| | 30295新竹縣竹北市縣政九路146號 |
| | 03-5510201 |
| 總　編　輯 | 田昭容 |
| 副 總 編 輯 | 周秋堯　徐爾美 |
| 執 行 編 輯 | 鄧玉鳳　黃雅惠 |
| 美 術 設 計 | 陳寶自　黃奇宇　楊雅茜　林眞 |
| 企 劃 編 輯 | 王翠華　林嬿眞　張淙哲　楊雅筑 |
| 印　　　刷 | 融意設計事業有限公司 |
| | 新竹縣竹東鎮中正路162號4樓 |
| | 03-5954318 |
| 出 版 日 期 | 2019. 11 |
| 定　　　價 | 600元 |
| I　S　B　N | 978-986-5421-08-3 |
| G　P　N | 1010801793 |

日日是好日　何肇衢

何肇衢

台北市和平東路二段
一一號十一樓之一

電話　七〇八六五四五